D0549837

remember the
'70s

objects and moments
of an amazing era

"Books may well be the only true magic."

Alice Hoffmann

TECTUM

KENT LIBRARIES AND ARCHIVES

C333004216	
Askews	

REMEMBER THE '70s

Tectum Publishers of Style
© 2010 Tectum Publishers NV
Godefriduskaai 22
2000 Antwerp
Belgium
p +32 3 226 66 73
f +32 3 226 53 65
info@ tectum.be
www.tectum.be
ISBN: 978-90-79761-39-5
WD: 2010/9021/17
(108)

© 2010 edited and content creation by fusion publishing GmbH Berlin
www.fusion-publishing.com
info@fusion-publishing.com
Team: Particia Massó (Editor & text), Mariel Marohn, Rebekka Wangler (Editorial assistance), Manuela Roth (Visual concept), Peter Fritzsche (Layout, imaging & pre-press)
English translation: William Banks Sutton (Sutton Services)
French translation: Simon Lederer (WORTwelt Übersetzungsagentur e.K.)
Dutch translation: Michel Mathijs (M&M translation)

Printed in China

All rights reserved.
No part of this book may be reproduced in any form by print, photo print, microfilm, or any other means without written permission from the publisher.

remember the '70s

objects and moments of an amazing era

TECIUM
PUBLISHERS

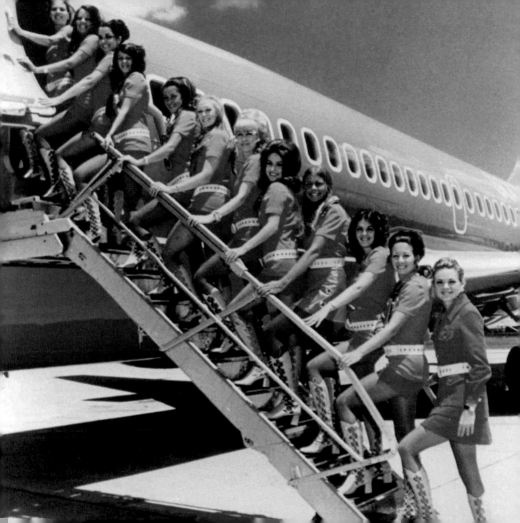

introduction

The '70s were characterized by the sexual revolution, the philosophy of love and peace and the spirit of the civil rights movement of the '60s. Ways were paved and social achievements could be enjoyed to the fullest. People took to the streets, driven by liberties already achieved, to engage for equality and against war and nuclear weapons. For the first time, a generation of children grew up, for whom equal parents and working moms were normal. Sensational technical successes such as the landing on the moon and television, as well as drastic social changes, confirmed the feeling to be able to break through any barrier. People were well on the way into a promising future. Fashion, with its different styles, from the mini to the maxi, from sexy hot pants to the disco outfit, reflected all facets of the contemporary taste. The hippie culture in particular became a part of lifestyle with self-dyed tie-dye shirts and bellbottoms.

A new era also came for the living area. Designers such as Verner Panton or Luigi Colani experimented with new forms and colors; futuristic furnishing landscapes were the result. The first oil crisis of 1973 created a new awareness for the environment—this led to the founding of Greenpeace at the end of the '70s. The plastic hype slowed down and people started to seriously consider alternative sources of energy.

The '70s were, without a doubt, groundbreaking with the great variety and continue to have effects in many areas today.

introduction

Les années 70 portent l'héritage de la révolution sexuelle, de la philosophie *Peace and Love* et du mouvement des droits civiques des sixties. La voie étant tracée, chacun pouvait profiter pleinement des progrès sociaux. Encouragées par les libertés déjà acquises, les masses sont descendues dans la rue pour lutter contre toutes les formes de ségrégation, contre la guerre et les armes nucléaires. Pour la première fois, une génération d'enfants grandissait en considérant l'égalité dans le couple et le travail des femmes comme des phénomènes normaux. Les formidables progrès techniques, le premier pas sur la lune en direct à la télévision, ainsi que les bouleversements sociaux drastiques, ont confirmé qu'il était possible de surmonter n'importe quel obstacle. Chacun se sentait engagé sur la voie d'un futur prometteur. La mode, avec ses différents styles, reflétait toutes les facettes de la société. La culture hippie en particulier, caractérisée par les chemises "tie-dye" que l'on teignait soi-même et les pattes d'éléphant, s'est imposée comme un style de vie. Une nouvelle ère a vu le jour dans les domaines de l'architecture et du design d'intérieur. Des créateurs tels que Verner Panton et Luigi Colani ont expérimenté de nouvelles formes et de nouvelles couleurs, avec pour résultat des aménagements d'intérieurs futuristes. En 1973, le premier choc pétrolier engendra une prise de conscience des problématiques environnementales, conduisant à la création de Greenpeace à la fin des années 70. Les campagnes publicitaires autour du plastique se sont réduites et on a commencé à prendre en considération d'autres sources d'énergie. Les seventies ont sans aucun doute été innovantes. Aujourd'hui encore, l'influence de cette décennie se ressent dans de nombreux domaines.

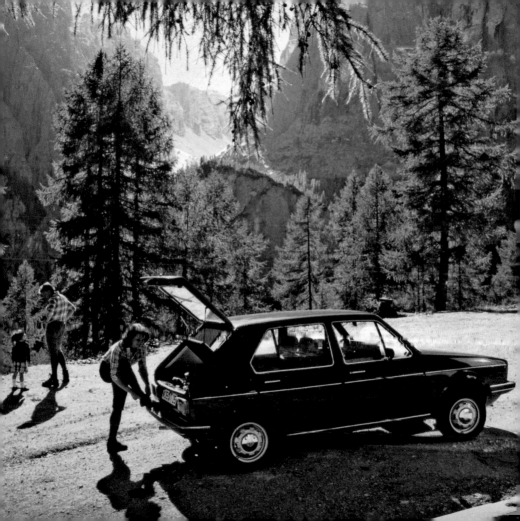

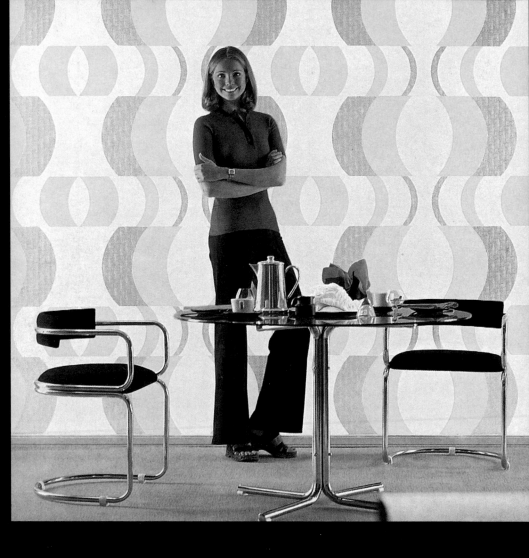

inleiding

De jaren '70 – dat was de seksuele revolutie, de filosofie van liefde en vrede en het animo van de burgerrechtenbeweging van de jaren '60. De paden waren geëffend, nu kon volop worden genoten van de sociale verwezenlijkingen. Mensen trokken de straat op, voortgestuwd door de reeds verworven vrijheden, om op te komen voor gelijkheid en tegen oorlog en kernwapens. Voor het eerst groeide een generatie kinderen op voor wie gelijkwaardige ouders en werkende moeders normaal waren.

Sensationele technische successen zoals de landing op de maan en de uitvinding van de televisie en drastische sociale veranderingen ondersteunden het gevoel dat alle barrières konden worden gesloopt. De toekomst voor de mens zag er rooskleurig uit. De vele verschillende modetrends, van mini tot maxi, van sexy hotpants tot disco-outfit, weerspiegelden evenveel facetten van de moderne smaak. Daarbij werd vooral de hippiecultuur met zijn geknoopverfde T-shirts en broeken met wijd uitlopende pijpen een populair lifestylefenomeen. Ook voor de woonomgeving braken nieuwe tijden aan. Ontwerpers als Vornar Panton of Luigi Colani experimenteerden met nieuwe vormen en kleuren en creëerden zo futuristische meubellandschappen. De eerste oliecrisis van 1973 zorgde voor een vernieuwd milieubewustzijn – dit leidde eind de jaren '70 tot de oprichting van Greenpeace. De kunststofhype nam af en mensen begonnen ernstig na te denken over alternatieve energiebronnen.

De jaren '70 waren, zonder enige twijfel, grensverleggend veelzijdig en blijven op vele gebieden ook vandaag nog een impact hebben.

politics &
moments

American Troops Leave Vietnam
Les G.I. quittent le Vietnam
De Amerikanen verlaten Vietnam

The US officially announced their retreat from Vietnam in 1972. They marched into the country seven years earlier to reinforce the anti-communist South Vietnam. However, the engagement in Vietnam ended in a national tragedy for the US. The government lost the support of their people and 58,193 soldiers were killed in action. The nightmare continued for three more years for Vietnam. The war ended with North Vietnam's seizure of Saigon in 1975—supported by China and the USSR.

Les États-Unis ont annoncé leur retrait officiel du Vietnam en 1972, après sept années d'une guerre visant à renforcer le Sud-Vietnam anticommuniste. Cet engagement s'est terminé par une tragédie nationale – le gouvernement américain, avec 58 193 soldats morts au combat, ayant perdu le soutien de sa population. Le cauchemar continua encore trois ans pour le Vietnam, qui ne vit la fin de la guerre qu'en 1975 avec la capture de Saigon par le Nord-Vietnam et l'intervention de la Chine et de l'URSS.

De VS kondigden officieel hun terugtrekking aan uit Vietnam in 1972. Zeven jaar voordien waren ze het land ingetrokken om het anticommunistische Zuid-Vietnam te versterken. Het engagement in Vietnam zou voor de VS echter in een nationale tragedie eindigen. De regering verloor de steun van het volk en 48.193 soldaten werden gedood in de gevechten. Voor Vietnam zelf zou de nachtmerrie nog drie jaar langer duren. De oorlog eindigde in 1975 met de verovering van Saigon door Noord-Vietnam, gesteund door China en de Sovjetunie.

In Vitro Fertilization
La fécondation in vitro (FIV)
In-vitrofertilisatie

Louise Brown was born healthy in England on July 25, 1978 as the first child worldwide that was conceived with the help of in vitro fertilization—Latin for "in the glass". Her birth was the magnificent culmination of a twelve year research by the doctor team Dr. Robert Edwards and Dr. Patrick Steptoe. For many couples without children, this meant new hope for a child; at the same time, the method was sharply criticized for ethical concerns.

Louise Brown, née en bonne santé en Angleterre le 25 juillet 1978, est le premier nourrisson issu de la fécondation in vitro ("dans le verre" en latin). Sa naissance a marqué l'aboutissement de douze années de recherches menées par l'équipe des docteurs Robert Edwards et Patrick Steptoe. Au-delà des critiques remettant en cause l'éthique de cette méthode, cet événement constituait un nouvel espoir pour de nombreux couples privés d'enfants.

Louise Brown werd op 25 juli 1978 gezond en wel geboren als het eerste kind ter wereld dat met behulp van in-vitrofertilisatie – Latijn voor "in glas" – werd verwekt. Haar geboorte was het fantastische hoogtepunt van twaalf jaar onderzoek door het artsenteam rond Dr. Robert Edwards en Dr. Patrick Steptoe. Voor vele koppels zonder kinderen bracht dit nieuwe hoop op een kind; tegelijk was er ook scherpe kritiek op de methode omwille van ethische overwegingen.

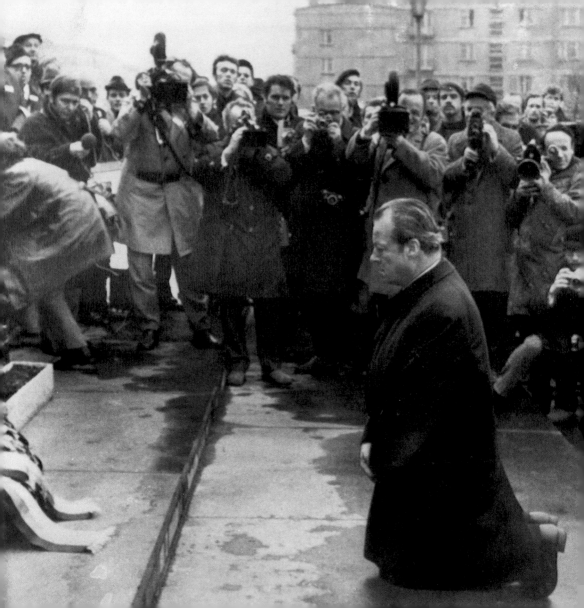

Warsaw Genuflection
L'agenouillement de Willy Brandt
Knieval van Warschau

The picture went around the world—the Chancellor of the FRG kneels down at the Monument to Heroes of the Warsaw Ghetto. Willy Brandt visited the monument in 1970 at the signing of the Warsaw Convention. After the wreath-laying ceremony, he spontaneously kneeled down in silence for some time. This gesture of humility was not provided for in the protocol and was regarded as a request for reconciliation; it prepared the ground for the Eastern policy for which Willy Brandt was awarded the Nobel Peace Prize in 1971.

La photo montrant le chancelier de la République fédérale d'Allemagne Willy Brandt, tombant à genoux devant le Monument des Héros du Ghetto de Varsovie, a fait le tour du monde. Ce dernier était alors en visite dans le cadre de la signature de l'Accord de Varsovie. Après avoir déposé une couronne de fleurs au pied du monument, le chancelier tomba à genoux et garda le silence pendant un long moment. Ce geste d'humilité, non prévu par le protocole, fut considéré comme une demande de réconciliation ; il ouvrit la voie à la politique de rapprochement. Willy Brandt obtint le Prix Nobel de la Paix en 1971.

Het beeld ging de hele wereld rond – de Kanselier van de Duitse Bondsrepubliek knielt neer aan het Monument ter ere van de Helden van het Getto van Warschau. Willy Brandt bezocht het monument in 1970 naar aanleiding van de ondertekening van de Conventie van Warschau. Nadat hij een bloemenkrans had neergelegd, knielde hij spontaan enige tijd in stilte neer. Dit gebaar van nederigheid was niet voorzien in het protocol en werd beschouwd als een uitnodiging tot verzoening; het effende het pad voor de 'Ostpolitik' waarvoor Willy Brandt in 1971 de Nobelprijs voor de Vrede mocht ontvangen.

Oil Crisis
Le choc pétrolier
Oliecrisis

The Organisation of Petroleum Exporting Countries (OPEC) reduced the oil supply in order to pressure the West because of their Israel support. The oil price rose by 70 percent within a very short time. The Middle East Conflict was thus perceptible for the industrial nations for the first time. The economic effects of the price increase muffled the carefree years of the economic miracle and resulted in a deep recession alongside driving bans and radical energy-saving measures.

Alors que l'Organisation des pays exportateurs de pétrole (OPEP) avait réduit la livraison de pétrole pour faire pression sur les pays occidentaux qui soutenaient Israël, le prix du baril augmenta brutalement de 70%. Pour la première fois, le conflit du Moyen-Orient prenait une dimension concrète pour les nations industrialisées. L'augmentation des prix eut pour conséquence de mettre un terme aux années d'insouciance liées à la bonne santé de l'économie ; il engendra une profonde récession et des mesures drastiques d'économie d'énergie.

De Organisatie van Olie-uit-voerende Landen (OPEC) legde de olietoevoer aan banden om het Westen onder druk te zetten omwille van zijn steun aan Israel. De olieprijs steeg op zeer korte tijd met 70 procent. Het Midden-Oostenconflict werd zo voor het eerst echt voelbaar voor de industriële wereld. De economische gevolgen van de prijsverhoging maakten definitief een einde aan de zorgeloze jaren van economische mirakelgroei en leidden, naast autoloze zondagen en radicale energiebesparende maatregelen, tot een diepe recessie.

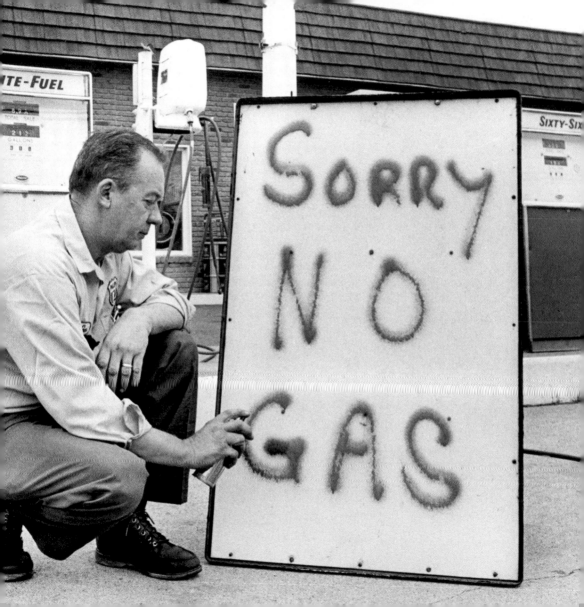

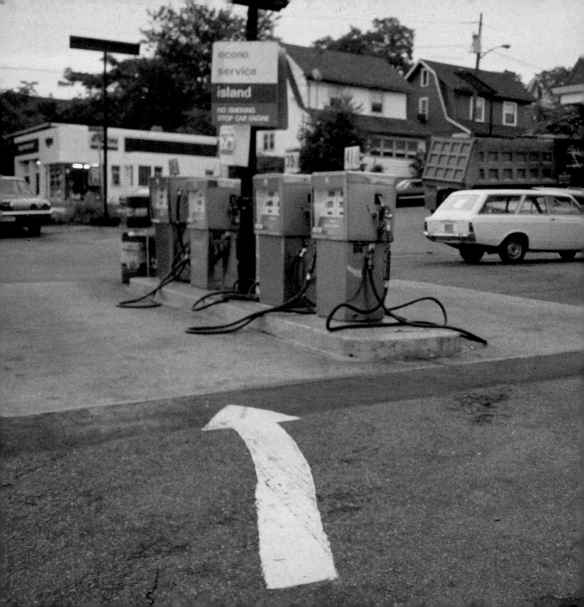

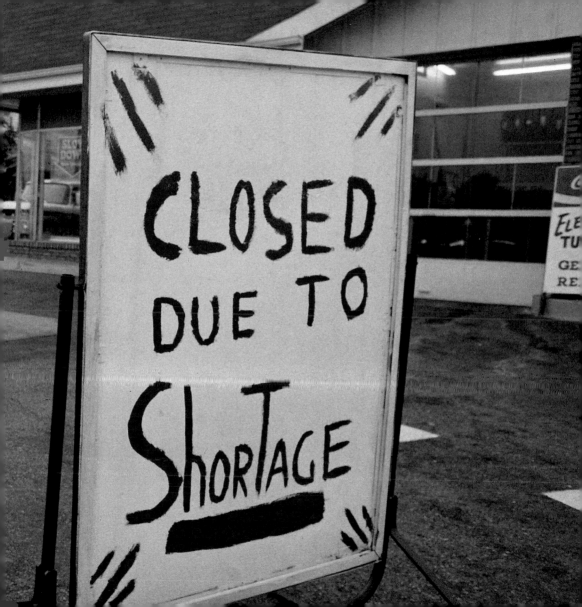

The First Network E-mail

Le premier réseau de messagerie

De eerste e-mail in een netwerk

Ray Tomlinson was engaged in the transmission of messages between users of one mainframe for the American research and development organization BBN when he had something of a sensational success in 1971. He wrote an electronic message to his colleagues explaining to them how to write an e-mail address with the help of the @-sign and how to send messages within a network. Queen Elizabeth II was the first head of state to send an electronic message in 1976. The invention of the World Wide Web in 1991 made e-mails used world-wide.

En 1971, Ray Tomlinson fit une découverte sensationnelle alors qu'il intervenait dans la transmission de messages entre les utilisateurs d'une unité centrale du groupe américain BBN. Adressant un message électronique à ses collègues, il leur expliqua comment écrire une adresse e-mail à l'aide du signe @ et envoyer des messages à l'intérieur d'un réseau. En 1976, Elizabeth II devint le premier chef d'État à envoyer un courrier électronique et, en 1991, la mise au point du *World Wide Web* ("la toile mondiale") généralisa l'utilisation de l'e-mail dans le monde.

Ray Tomlinson hield zich bezig met het verzenden van berichten tussen gebruikers van één en hetzelfde mainframe voor de Amerikaanse onderzoeks- en ontwikkelingsorganisatie BBN toen hij in 1971 een sensationeel succes boekte. Hij schreef een elektronisch bericht aan zijn collega's waarin hij hen uitlegde hoe ze een e-mailadres konden aanmaken met behulp van het @-teken en hoe ze binnen een netwerk konden versturen. Koningin Elizabeth II was in 1976 het eerste staatshoofd dat een elektronisch bericht verstuurde. De uitvinding van het World Wide Web in 1991 zou later resulteren in het wereldwijde gebruik van e-mails.

The Formation of Greenpeace
La création de Greenpeace
De oprichting van Greenpeace

Greenpeace was founded by peace activists in 1971 in Vancouver, Canada. Sensational campaigns and partly hazardous on-site activities against nuclear weapons testings, whaling and unloading of toxic waste into the ocean made Greenpeace known. The organization later expanded their focus to further ecologic problems such as overfishing, global warming and the destruction of primeval forests. Many independent groups operated worldwide under the name and combined into the newly founded organization "Greenpeace International" in 1979.

Greenpeace fut créé en 1971 à Vancouver, au Canada, par des militants pour la paix. Parvenant à capter l'attention grâce à des campagnes sensationnelles et des actions de terrain souvent dangereuses, l'association s'engagea notamment contre les essais d'armes nucléaires, la pêche à la baleine et le déversement des déchets toxiques dans les océans. Plus tard, Greenpeace étendit son champ d'action à d'autres causes écologiques, telles que la surpêche, le réchauffement planétaire et la destruction des forêts vierges. Formée à l'origine de plusieurs groupes indépendants, l'organisation s'unifia en 1979 sous l'égide de Greenpeace International.

Greenpeace werd in 1971 opgericht door milieuactivisten in Vancouver, Canada. Sensationele campagnes en soms ronduit gevaarlijke acties ter plaatse tegen het testen van kernwapens, de walvissenjacht en het lozen van toxisch afval in de oceaan maakten Greenpeace bekend. De organisatie verlegde later haar focus naar nog andere ecologische problemen zoals overbevissing, de opwarming van de aarde en de vernietiging van het regenwoud. Vele onafhankelijke groepen opereerden wereldwijd onder deze benaming en verenigden zich in 1979 onder de nieuw opgerichte organisatie "Greenpeace International".

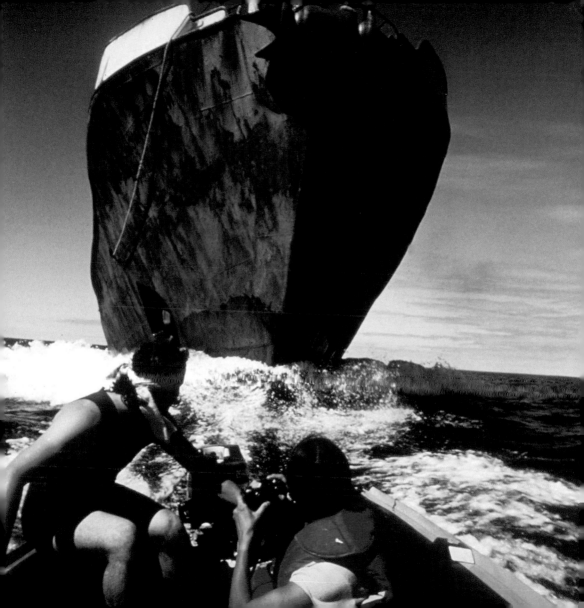

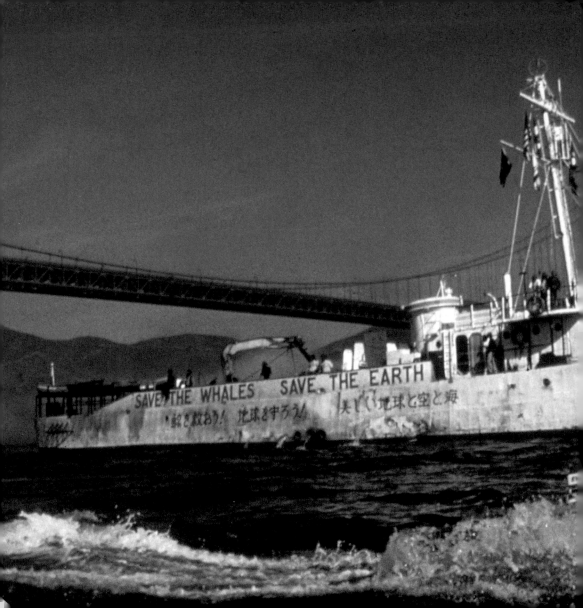

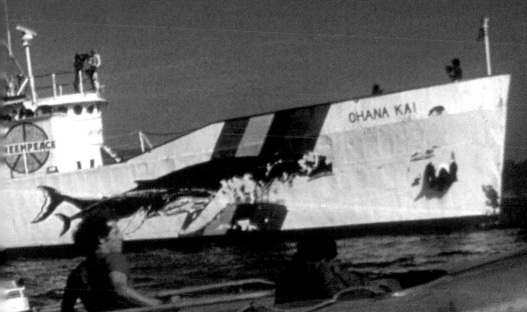

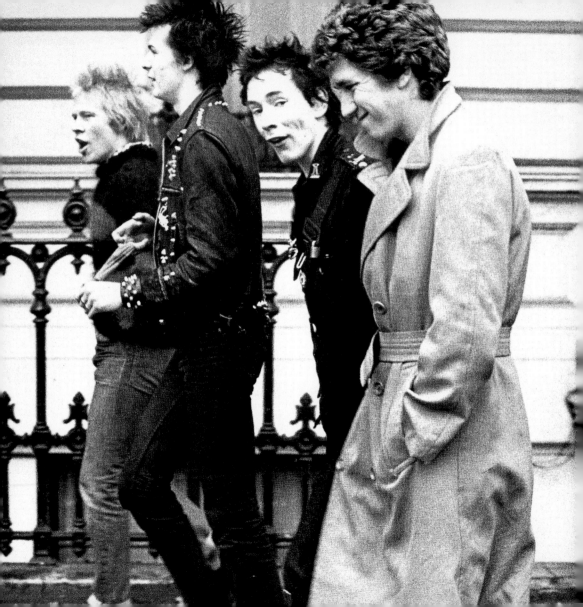

Punks
Les punks
Punkers

"Anarchy in the UK" was the single title of the punk band The Sex Pistols—they hit the nerve of the times with it. Many teenagers had no future prospects and felt nothing but hatred towards all social institutions due to the high unemployment and the social problems caused by the economic crisis in England. "No Future" was the credo of the new sub-culture that shocked the society with their non-conformist aggressive behavior, their noisy, often tuneless music and the drug and alcohol excesses that went along with it.

Lorsqu'en 1976 les *Sex Pistols* chantent *Anarchy in the U.K.*, ils touchent de nombreux adolescents qui se sentent privés de perspectives, dans une Angleterre en prise à un chômage record et à de profonds problèmes sociaux. Ressentant une sorte de haine à l'égard de toutes les institutions sociales, les punks adoptent *No Future* comme slogan, prônent une sous-culture anticonformiste et choquent la société par un comportement agressif, une musique tapageuse et des excès de drogue et d'alcool.

Anarchy in the UK was de hitsingle van de punkband *The Sex Pistols* en raakte in die tijd echt wel een gevoelige snaar. Door de hoge werkloosheid en de sociale problemen veroorzaakt door de economische crisis in Engeland zagen heel wat tieners geen toekomstperspectief en voelden ze niets dan minachting voor de "sociale conventies". *No Future* werd het credo van deze nieuwe subcultuur die de samenleving wist te shockeren met hun non-conformistisch en agressief gedrag, hun luide, vaak melodieloze muziek en de drugs- en alcoholexcessen die ermee gepaard gingen.

Women's Rights Movement
Le Women's Rights Movement
Vrouwenrechtenbeweging

Women intensified their organizing themselves and campaigned for their rights during the general upheaval and change in values, the African-American civil rights movements and the efforts for self-determination in all areas of life. Among those desired rights were tabooed topics such as abortion, discrimination at the workplace and domestic violence. The Convention on the Elimination of All Forms of Discrimination against Women (CEDAW), passed by the general meeting of the United Nations in New York in 1979, was an important step.

Intensifiant leur mouvement pour la défense de leurs droits, les femmes s'appuyèrent au cours des années 70 sur l'agitation ambiante, de nouvelles valeurs, le mouvement afro-américain pour les droits civiques et le combat pour l'autodétermination dans tous les domaines de la vie. Parmi les revendications avancées figuraient des sujets hautement tabous – tels que l'avortement, la discrimination sur le lieu de travail et la violence domestique. La convention sur l'élimination de toutes les formes de discrimination à l'égard des femmes (CEDEF), votée en 1979 par l'Assemblée générale des Nations Unies, fut un pas important.

De jaren '70 was een periode met heel wat omwentelingen en veranderingen op het vlak van waarden en de groeiende vraag naar zelfbeschikking in alle domeinen van het leven. Ook vrouwen gingen zich meer en meer organiseren en campagne voeren voor hun rechten. Tot de door hen gewenste rechten behoorden onder andere taboeonderwerpen zoals abortus, discriminatie op de werkvloer en huiselijk geweld. Het Verdrag in-zake de verbanning van alle vormen van discriminatie tegen vrouwen (CEDAW), goedgekeurd door de Algemene Vergadering van de Verenigde Naties in New York in 1979, was een belangrijke stap.

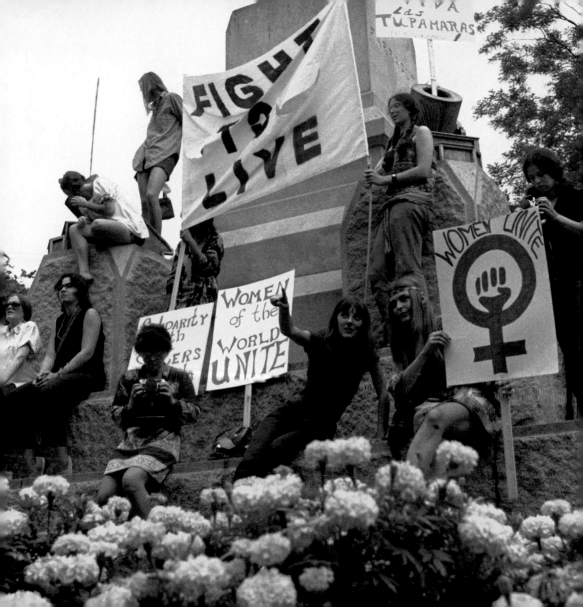

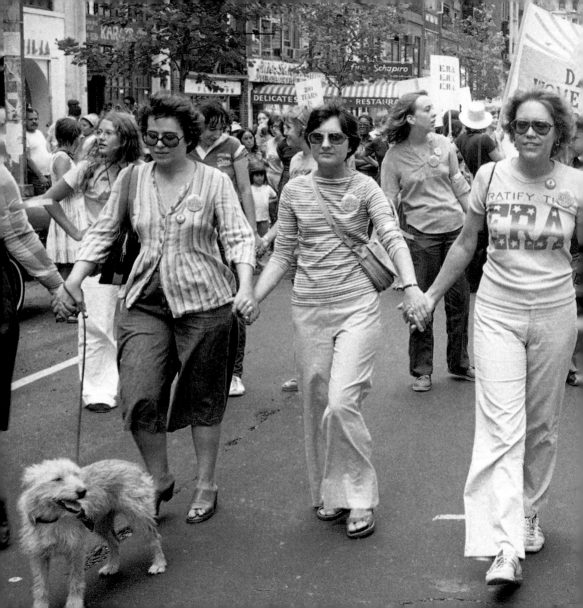

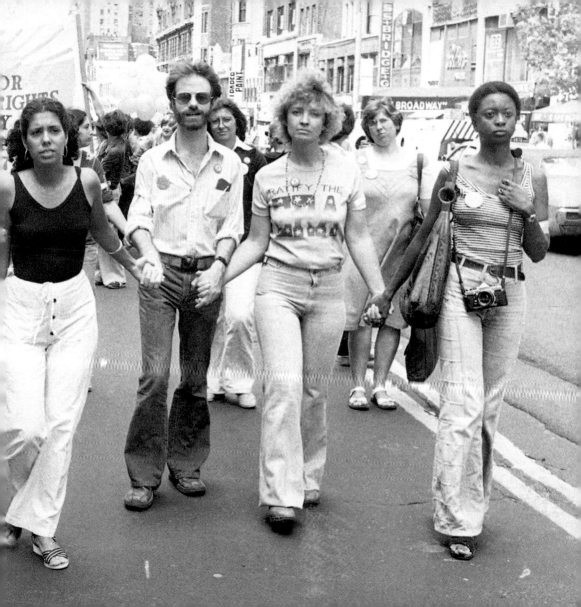

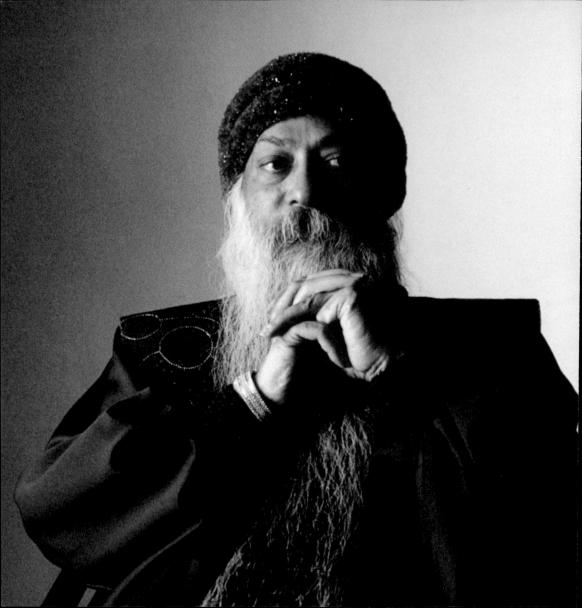

Osho
Osho
Osho

Hardly any other personality was discussed as controversially as the founder of the Poona ashram in 1974. The professor of philosophy conveyed clear paths to awareness and meditation with easy ways and a little humor. His dogma-free teaching attracted thousands of people. Even though there were strict rules in the ashram and drugs were scorned, criticism against the freedom in his teaching became loud in the media. Osho's meditation techniques are still practiced worldwide, though, and his books are even in the library of the Indian parliament—an honor that was bestowed only on Mahatma Gandhi before him.

Aucun autre personnage ne fut aussi controversé au cours des seventies que le créateur de l'ashram de Poona, fondé en 1974. Le maître spirituel indien Osho prônait en ce lieu prise de conscience et méditation, usant de moyens simples et d'une subtile dérision. Dépourvu de tout dogme, son enseignement a alors attiré des milliers d'adeptes. Globalement strictes et bannissant les drogues, les règles de l'ashram furent pourtant critiquées par les médias qui dénoncèrent une trop grande souplesse. Toujours actuelles, les techniques de méditation d'Osho sont encore pratiquées à travers le monde, et ses livres sont aujourd'hui présents dans la bibliothèque du Parlement indien – un honneur auparavant réservé au Mahatma Gandhi.

Er was nauwelijks iemand die meer controversieel was dan de man die in 1974 de Poona commune oprichtte. De professor filosofie communiceerde op een vlotte wijze en met gevoel voor humor duidelijke wegen naar bewustwording en meditatie. Zijn leer zonder dogma's trok duizenden mensen aan. En al golden er strikte regels in de commune en werd het gebruik van drugs er afgewezen, toch weerklonk in de media luide kritiek op de door hem gepredikte vrijheid. Toch worden Osho's meditatietechnieken vandaag nog altijd wereldwijd beoefend en werden zijn boeken zelfs opgenomen in de bibliotheek van het Indiase parlement – een eer die voor hem enkel voor Mahatma Gandhi was weggelegd.

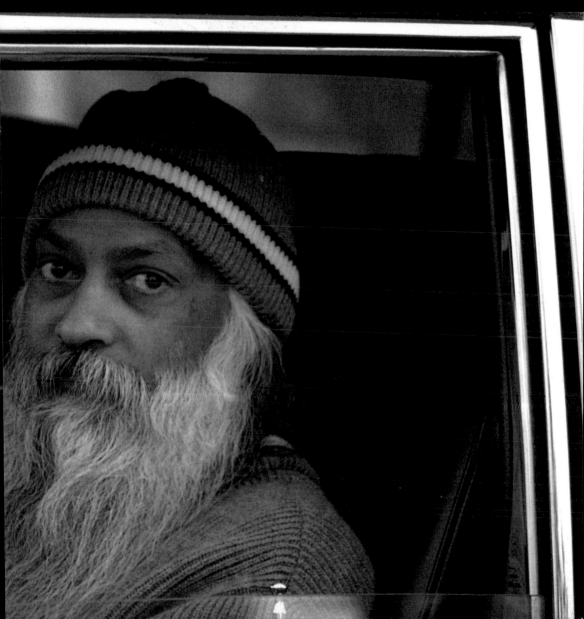

The Nuclear Threat
La menace nucléaire
De nucleaire dreiging

The '70s Peace Movement, following the Vietnam War and the hippies' "Love and Peace" philosophy that came up in the '60s, was directed primarily against the nuclear threat. The damages that a nuclear bomb can cause were imposingly demonstrated in Hiroshima and Nagasaki. The fact that nuclear weapon tests once again took place in the South Sea concerned the public worldwide. Protest marches and demonstrations were arranged all over the globe in the '70s.

Après la guerre du Vietnam et dans le prolongement du *Peace & Love* des hippies, le mouvement pacifiste des années 70 s'érigea contre la menace nucléaire. Hiroshima et Nagasaki révélèrent les dégâts causés par une bombe nucléaire, et l'annonce de nouveaux essais dans les mers du sud réveilla les inquiétudes. C'est ainsi que les seventies furent parcourues de grèves et de marches organisées dans le monde entier pour protester contre la menace atomique.

De Vredesbeweging van de jaren '70 was, in navolging van de protestbeweging tegen de Vietnamoorlog en de filosofie van "liefde en vrede" van de hippiebeweging in de jaren '60, vooral gericht tegen de nucleaire dreiging. De schade die een atoombom kan veroorzaken, werd op schrikwekkende wijze aangetoond in Hiroshima en Nagasaki. Het feit dat er nog maar eens kernwapentests werden gehouden in de Zuidzee beroerde dan ook wereldwijd de publieke opinie, met globale protestmarsen en demonstraties tot gevolg.

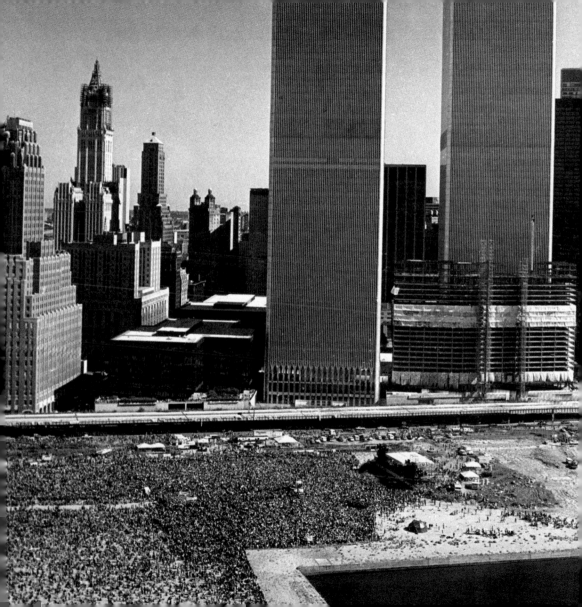

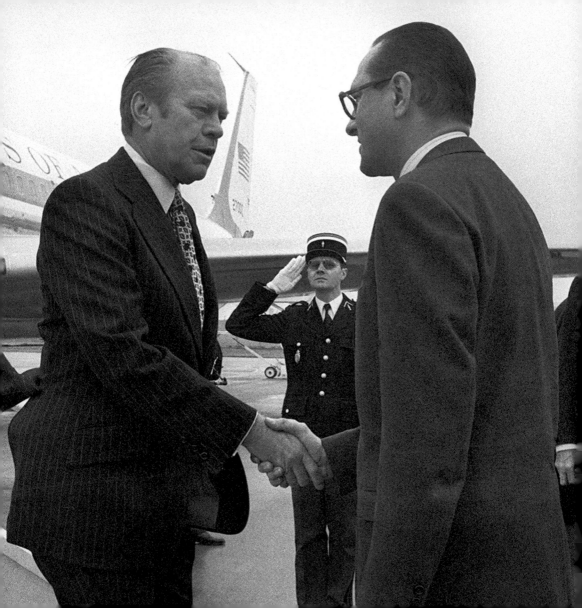

First G6 Meeting
Le sommet du G6
Eerste G6 Top

The first G6 meeting took place in Rambouillet, France, from November 15 to November 17, 1975. The declared aim was to discuss questions of world politics and economy in an informal setting with a particular focus on the collapse of the exchange rate regime and the first big oil crisis. The "Group of Six" was formed by Heads of State and of Government from France, Germany, Italy, Japan, Great Britain and the US.

Le premier sommet du G6 eut lieu à Rambouillet, en France, du 15 au 17 novembre 1975. L'objectif affiché de cette rencontre était de discuter, dans un cadre informel, de questions liées à la politique et à l'économie mondiale – notamment de l'effondrement du taux de change et du premier choc pétrolier. Le "groupe des six" était alors composé des chefs d'État et de Gouvernement de la France, de l'Allemagne, de l'Italie, du Japon, du Royaume-Uni et des États-Unis.

De eerste G6 Top vond plaats in Rambouillet, Frankrijk, van 15 tot 17 november 1975. De bedoeling was om globale politieke en economische kwesties in een informeel kader te bespreken met bijzondere aandacht voor de ineenstorting van het wisselkoerssysteem en de eerste grote oliecrisis. De "Groep van Zes" werd gevormd door de staatshoofden en regeringsleiders van Frankrijk, Duitsland, Italië, Japan, het Verenigd Koninkrijk en de Verenigde Staten.

lifestyle

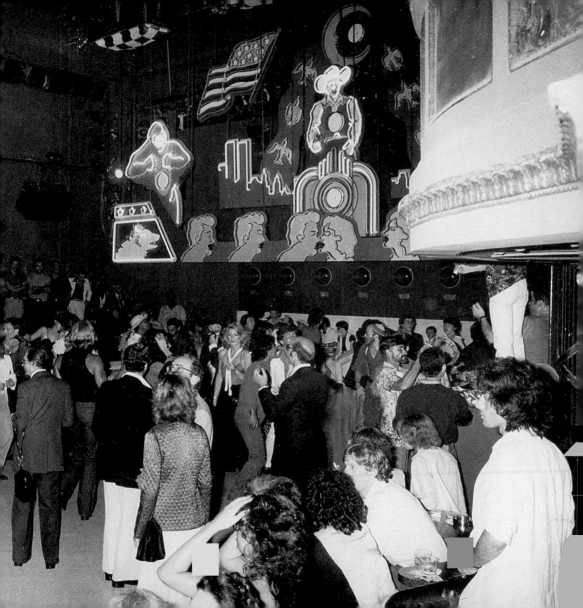

Studio 54

Studio 54
Studio 54

The Club opened in New York's 54th Street in 1977 by Steve Rubell and Ian Schrager fit perfectly with the hedonistic lifestyle caused by the sexual revolution of the '60s and the blooming economic situation. Uncontrolled fun was the declared aim of illustrious guests such as Mick Jagger, Liza Minnelli and Andy Warhol—drugs virtually belonged. Bianca Jagger managed a spectacular performance on her birthday when she arrived on horseback. The club was closed in the late '70s due to the owners' tax problems.

Le Studio 54, ouvert en 1977 par Steve Rubell et Ian Schrager sur la 54e rue à Manhattan, collait parfaitement au style de vie hédoniste résultant de la révolution sexuelle des sixties et à la situation économique florissante. Les hôtes illustres du club – Mick Jagger, Liza Minnelli, Andy Warhol… – n'avaient qu'un objectif en s'y rendant : s'amuser à outrance. Pour son anniversaire, Bianca Jagger fit même son entrée dans la boite de nuit à cheval. Le Studio 54 fut finalement fermé pour fraude fiscale à la fin des années 70.

De Club die in 1977 in New York's 54th Street door Steve Rubell en Ian Schrager werd geopend, paste perfect bij de hedonistische levensstijl die volgde uit de seksuele revolutie van de jaren '60 én bij de boomende economie. Ongebreideld plezier was het expliciete doel van illustere gasten zoals Mick Jagger, Liza Minnelli en Andy Warhol – drugs hoorden er virtueel bij. Bianca Jagger zorgde voor een spectaculair optreden op haar verjaardag toen ze er te paard arriveerde. De club werd in de late jaren '70 gesloten wegens problemen met de fiscus.

Roller Discos
Le Roller Disco
Rolschaatsdiscotheken

Disco fever brought forth a new trend starting in the US: roller discos! Young people skated to popular music and light shows in a circle wearing piercing outfits and skates. Those who were not so steady on skates waited for a slower song and skated a few rounds holding hands with their sweetheart. There were over 4,000 roller discos in the US; one of the most popular was the Roxy NYC in Manhattan. Hollywood delivered the matching film: "Rollerball" came out in 1975.

La fièvre du disco est à l'origine d'une nouvelle tendance qui débuta aux États-Unis, le "Roller Disco". Le concept ? Des jeunes gens font du patin à roulettes en cercle au rythme de musiques populaires et de jeux de lumières. Les participants les plus maladroits attendaient les chansons moins rapides pour se lancer, et patientaient en faisaient quelques tours de piste avec leur petit(e) ami(e). À la grande époque, on comptait plus de 4 000 Roller Disco aux États-Unis, dont le fameux Roxy NYC de Manhattan. Un engouement à l'origine du film *Rollerball*, sorti au cinéma en 1975.

De discokoorts baarde een nieuwe trend die in de VS opkwam: rolschaatsdiscotheken! Jongeren schaatsten rondjes in flashy outfits en op dito schaatsen op de tonen van populaire muziek, vaak vergezeld van spectaculaire lichtshows. En zij die niet zo standvastig waren, wachtten gewoon op een tragere song waarop ze, hand in hand met hun geliefde, enkele rondjes konden schaatsen. Er waren meer dan 4.000 rolschaatsdiscotheken in de VS; een van de populairste was de Roxy NYC in Manhattan. Hollywood kon niet achterblijven en bracht in 1975 de film *Rollerball* uit.

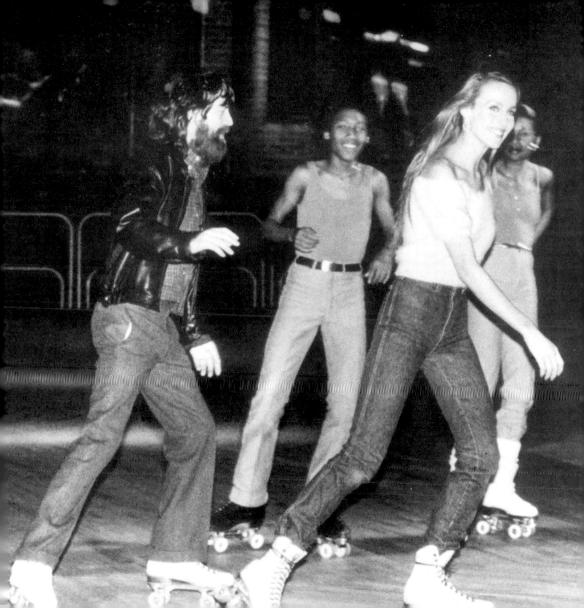

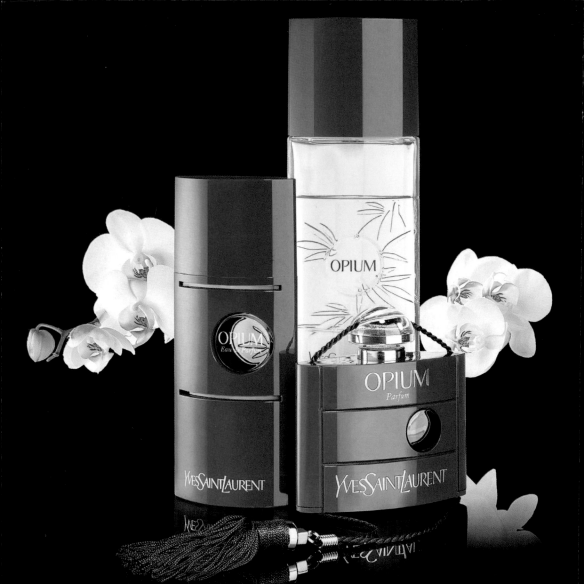

Perfume Opium
Le parfum Opium
Parfum Opium

The second most successful perfume, after Chanel No. 5 initially had a small start-up problem: Sale was prohibited in China and the Arabic Emirates due to its name. The US launch party in the Studio 54 club in New York was one year late. Since then, Yves Saint Laurent celebrated nothing but successes with its oriental fragrance in the modern plastic bottle. The provocative name remained a thorn in the side of morale proponents; all others considered it a manifest of new times.

Second parfum le plus populaire de l'histoire après le N°5 de Chanel, Opium fut initialement interdit en Chine et dans les Émirats arabes à cause de son nom. La soirée de lancement aux États-Unis du cultissime parfum d'Yves Saint Laurent eut lieu un an plus tard au Studio 54. Le succès fut immédiat ; sa touche orientale et son flacon moderne séduisirent les foules. Toujours sujet à controverses, le nom provocateur de cette fragrance est désormais perçu par le grand public comme un signe des temps modernes.

Het op één na meest succesvolle parfum ooit, na Chanel No. 5, kende aanvankelijk enkele kleine opstartprobleempjes: zo werd de verkoop omwille van de naam verboden in China en in de Arabische Emiraten en kwam de introductieparty voor de VS in de Studio 54 club in New York één jaar te laat. Maar sindsdien kon Yves Saint Laurent niets dan successen vieren met zijn oosters parfum in het moderne plastic flesje. De provocerende naam bleef al die tijd wel een doorn in het oog van moraalridders; alle anderen zagen hierin eerder de bode van nieuwe tijden.

Plastic Pocket Lighter
Le briquet jetable en plastique
Plastic zakaanstekers

The company founded by Baron Marcel Bich in Paris brought the first disposable lighters onto the market in 1972. The inexpensive product made of colored plastic illuminated the glittering '70s when plastic was the material of choice anyway. The lighter, meanwhile a classic, even made it into the Museum of Modern Art in New York due to its unpretentious, timeless design.

Basée à Paris, l'entreprise créée par le baron Marcel Bich lança le premier briquet jetable en 1972. Économique car fabriqué à partir de plastique de couleur, ce produit illumina les seventies, années reines du plastique. S'imposant parmi les grands classiques du design grâce à un style épuré et intemporel, le briquet jetable a récemment fait son entrée au Musée d'Art Moderne de New York.

De firma opgericht door Baron Marcel Bich in Parijs bracht de eerste wegwerpaanstekers op de markt in 1972. Het goedkope product gemaakt van gekleurd plastic verlichtte de blitse jaren '70 toen plastic sowieso nog een veelgebruikt materiaal was. De aansteker, uitgegroeid tot een klassieker, haalde met zijn pretentie- en tijdloze design zelfs het Museum of Modern Art in New York.

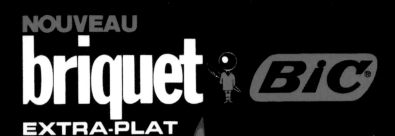

NOUVEAU

briquet BiC®

EXTRA-PLAT

avec son
clapet rouge

Votre main fera la différence !

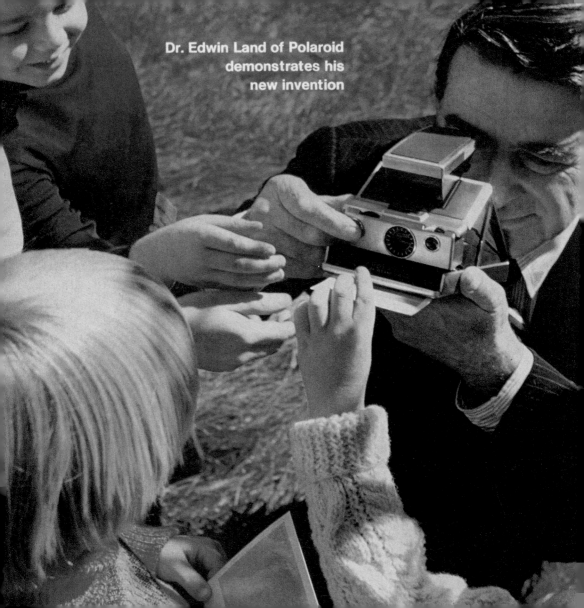

Dr. Edwin Land of Polaroid
demonstrates his
new invention

Polaroid Camera
Le Polaroid
Polaroid camera

The American company Polaroid Corporation became so well-known that the term Polaroid was used as the genus name for instant photography. The first model of the new camera type had already been introduced in 1947, albeit in black and white. The camera SX 70 was released in 1972; it ejected the exposed picture immediately after it was taken and developed It in front of the excited photo-grapher—a bestseller with integrated fun-factor that lasted continued for long after the end of the '70s.

L'entreprise américaine Polaroid Corporation devint si célèbre que Polaroid fut bientôt un terme général pour désigner le concept de photographie instantanée. Un premier appareil de ce type fut présenté en 1947, ne permettant que le noir et blanc. Mais lorsque le SX 70 fut lancé en 1972, il conquit aussitôt les photographes, qui pouvaient voir sortir et se développer instantanément sous leurs yeux la photo qu'ils venaient de prendre. Le Polaroid demeura un best-seller bien au-delà des 70's.

De Amerikaanse firma 'Polaroid Corporation' werd zo bekend dat de term *Polaroid* algemeen werd gebruikt als soortnaam voor instantfotografie. Het eerste model van het cameratype werd reeds voorgesteld in 1947, toen nog in zwartwit. De SX 70 camera werd uitgegeven in 1972; hij wierp de belichte foto onmiddellijk nadat deze was genomen uit en ontwikkelde deze voor de ogen van de enthousiaste fotograaf – een bestseller met ingebouwde pretfactor die tot lang na het einde van de jaren '70 succesvol zou blijven.

Video Cassette Recorder
Le magnétoscope
Videocassetterecorder

A new freedom was presented to the television audience at the beginning of the '70s: everybody was able to watch their favorite movie whenever they wanted to. Important sports events were not missed anymore, no matter when they were broadcast. Different manufacturers presented the first video recorders for private use. They all called for the start of the video era. Different systems were available at first, but only two prevailed in the end—VHS and Betamax.

L'arrivée du magnétoscope marqua une nouvelle ère de liberté pour les téléspectateurs, leur offrant la possibilité de regarder un film où et quand ils le souhaitaient. Impossible désormais de rater un événement sportif important. Le magnétoscope fut simultanément proposé par divers fabricants, qui revendiquèrent tous être à son origine. Rapidement, les systèmes VHS et Betamax se partagèrent l'intégralité du marché.

Begin de jaren '70 werd aan het televisiepubliek een nieuw toestel voorgesteld waarmee men zich heel wat vrijheid kon kopen: iedereen kon zijn favoriete film bekijken wanneer hij of zij dat wilde. Belangrijke sportevenementen moesten niet meer worden gemist, ongeacht wanneer ze werden uitgezonden. Verschillende fabrikanten stelden de eerste videorecorders voor particulier gebruik voor. Allemaal verkondigden ze de start van het videotijdperk. Aanvankelijk waren nog verschillende systemen beschikbaar waarvan er uiteindelijk twee zouden overblijven: VHS en Betamax.

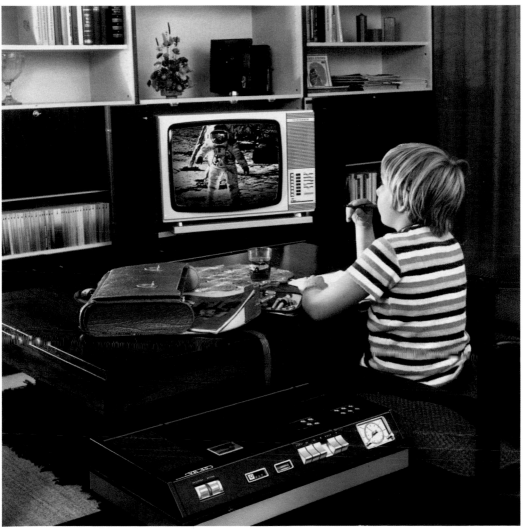

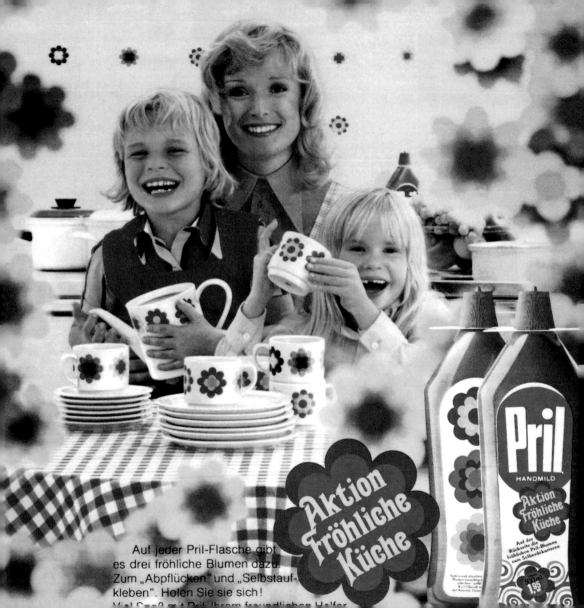

Auf jeder Pril-Flasche gibt
es drei fröhliche Blumen dazu.
Zum „Abpflücken" und „Selbstauf-
kleben". Holen Sie sie sich!
Viel Spaß mit Pril Ihrem freundlichen Helfer

Aktion Fröhliche Küche

Pril

HANDMILD

Aktion Fröhliche Küche

Auf der
Rückseite die
fröhlichen Pril-Blumen
zum Selberdekorieren

500 ml
1,95

Pril
Pril
Pril

The dish soap Pril was already on the market since 1951 and experienced a down-right hype with the marketing campaign "Happy Kitchen" starting in 1971. Colorful adhesive flowers were plastered on the bottles and quickly found a new place on kitchen and bathroom tiles, doors, exercise books and even cars. This campaign fit perfectly with the spirit of the times and the efforts to make life happy colorful and light.

Le liquide vaisselle Pril, lancé en 1951, a fait l'objet d'un véritable battage médiatique en 1971 avec sa série *Happy Kitchen*. Des fleurs adhésives aux couleurs vives, d'abord collées sur les bouteilles, se retrouvèrent bientôt sur les carreaux de la cuisine, de la salle de bain, sur les portes, les cahiers – et même sur les voitures. Pleine de couleurs et de lumière, cette campagne commerciale relaya parfaitement l'esprit de l'époque, caractérisée par le souci de rendre la vie plus légère.

Het vaatwasmiddel Pril was reeds op de markt sinds 1951 maar werd pas echt een hype in 1971 met de marketing-campagne "Happy Kitchen". De flessen kregen kleurrijke bloemenklevers opgeplakt die al snel hun weg vonden naar een nieuwe bestemming op keuken- en badkamertegels, deuren, oefenboeken en zelfs wagens. Deze campagne paste perfect in de tijdsgeest en de inspanningen om het leven leuk, kleurrijk en licht te maken.

Hood Hair Dryer
Le casque sèche-cheveux
Haardroger met kap

Braun's mobile hood hair dryer, the "floating hood", was a revolutionary innovation for the private household, available starting in the middle of the '70s. It brought forth new mobility and time-saving as other activities could be carried out during hair drying. Whether it is cutting vegetables at the kitchen table for dinner or the relaxed reading of a magazine—the advantage lies on hand. The hood in space look quickly became a bestseller.

Le Floating Hood de Braun fit son apparition au milieu des années 70 et s'imposa dans les foyers comme un nouvel équipement révolutionnaire. Offrant mobilité et économie de temps (on pouvait désormais se sécher les cheveux tout en menant d'autres activités), ses avantages étaient flagrants. Permettant de cuisiner ou de lire tranquillement un magazine dans le salon, le casque sèche-cheveux devint un véritable best-seller.

Braun's mobiele haardroger met "zwevende kap" was een revolutionaire innovatie voor particuliere huishoudens, beschikbaar vanaf midden de jaren '70. Ze bracht nieuwe mobiliteit en tijdsbesparing met zich mee omdat men tijdens het drogen van het haar nog andere dingen kon doen, groenten snijden aan de keukentafel bijvoorbeeld of gewoon ontspannen een tijdschrift lezen – het voordeel ligt voor de hand. De kap in de vorm van een astronautenhelm werd dan ook al snel een bestseller.

60

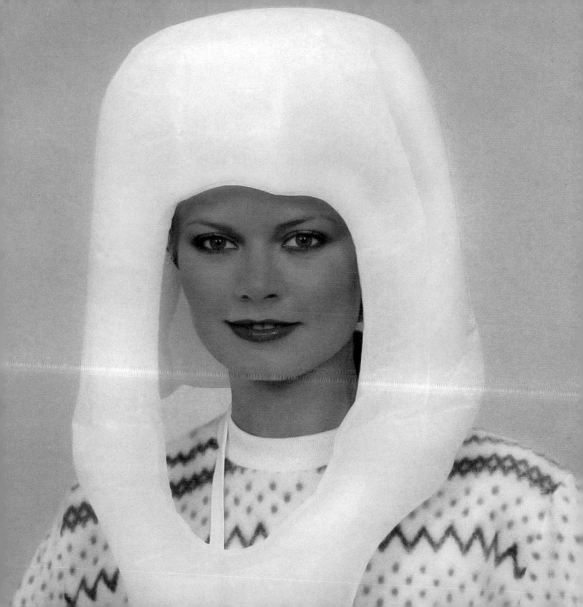

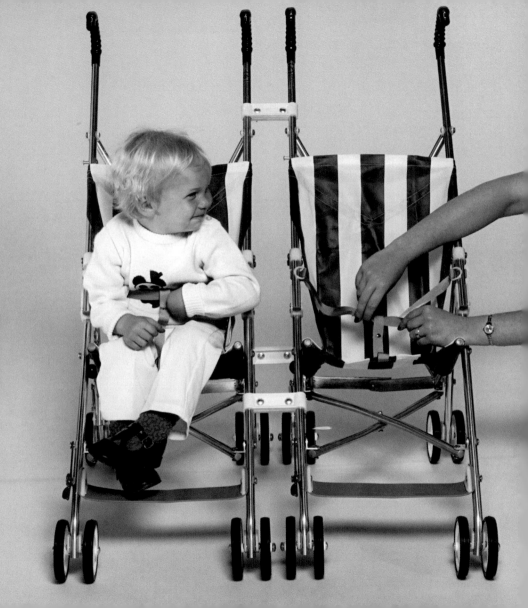

Maclaren Buggy
La poussette Maclaren
Maclaren Buggy

Owen Maclaren, a former aviation engineer laid the cornerstone for the history of the Buggy with his first type "B-01" with a blue and white striped cover and light aluminum frame. The ideas of the retired aviation specialist and grandfather proved to be very successful. The collapsible model introduced in 1967 with its modern, revolutionary design became part of families with small children.

Ancien ingénieur en aéronautique, Owen Maclaren marqua l'histoire de la poussette avec son prototype B-01, doté d'une housse à rayures bleues et blanches et d'un cadre en aluminium léger. Les idées de ce grand-père à la retraite furent couronnées de succès. Présenté en 1967, le modèle pliable, moderne et révolutionnaire, devint rapidement incontournable dans les familles ayant des enfants en bas âge.

Owen Maclaren, een voormalig luchtvaartingenieur, legde de basis voor de geschiedenis van de wandelwagen met zijn eerste "B-01" type met blauwwit gestreepte kap en een licht aluminium frame. De ideeën van de gepensioneerde luchtvaartspecialist en grootvader bleken bijzonder succesvol te zijn. Het opvouwbare model met zijn modern, revolutionair design, geïntroduceerd in 1967, werd een vertrouwd beeld bij gezinnen met jonge kinderen.

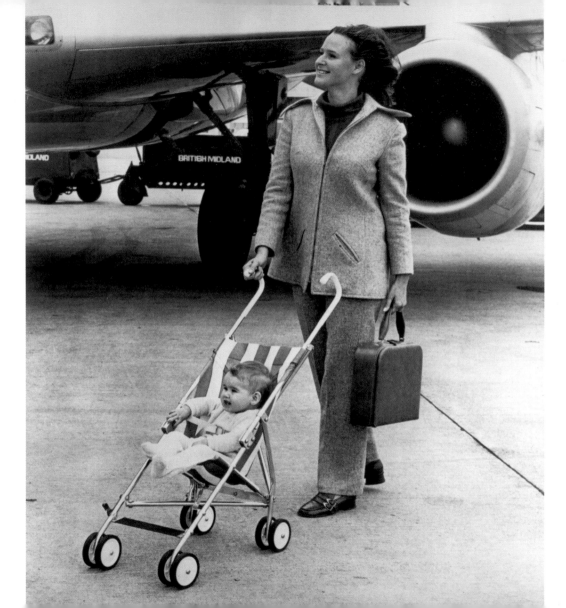

Suitcase Signat by Samsonite
La valise Signat de Samsonite
Koffer Signat van Samsonite

It had to be there on every business trip. Samsonite's Signat "Black Label" was the indispensible accessory of the demanding business man in the late '60s and '70s. The noble suitcase by the suitcase manufacturer founded in 1910 in Denver, Colorado, was later produced in different colors as well. It then addressed women, as they ventured to conquer the male-dominated business world.

Il devait être de tous les voyages d'affaires : le *Signat Black Label* de Samsonite s'imposa comme l'accessoire indispensable du cadre efficace des seventies. La célèbre valise, lancée en 1910 à Denver, dans le Colorado, fut plus tard déclinée en différents coloris. Après avoir conquis les hommes d'affaires, elle se modela ensuite aux attentes des femmes.

Hij moest gewoon mee op elke zakenreis. Samsonite's Signat "Black Label" was het onmisbare attribuut van de veeleisende zakenman in de late jaren '60 en '70. De hoogwaardige koffer van de in 1910 in Denver, Colorado, opgerichte kofferfabrikant, werd later ook in verschillende kleuren geproduceerd. Hiermee richtte men zich op die vrouwen die de moed hadden om de door mannen gedomineerde zakenwereld te gaan veroveren.

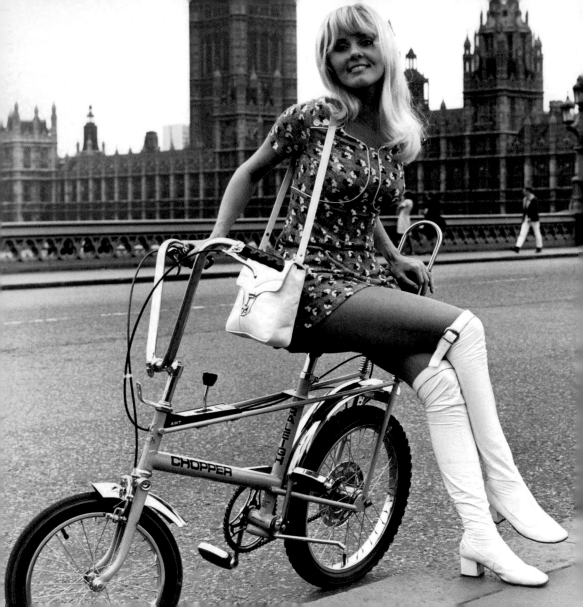

Chopper Bike
Le chopper
Chopperfiets

Following the tuning of cars and motorcycles in the US, the classic bike shape was also adapted. Manufacturers quickly picked up this trend. The result was the model "Bonanza", originally a brand name that soon became synonymous with the new bike type. The elongated saddle and lean, the imitation of a front suspension, the long antler-handlebars and the three-speed gear shift on the struts advanced the chopper like bike to a status symbol of an entire generation.

Après la transformation des voitures et des motos aux États-Unis, la forme classique du vélo fut elle aussi bientôt repensée. Surfant sur cette tendance, les fabricants initièrent le modèle "Bonanza" – une marque déposée qui devint bientôt la désignation la plus répandue pour ce type de vélo. La selle et le dossier allongés, la fausse suspension avant, la longue fourche et le levier à trois vitesses sur les essieux, ont fait du chopper le symbole de toute une génération.

In het spoor van de tuning-rage in de Verenigde Staten voor wagens en motoren, werd ook de klassieke vorm van de fiets aangepast. Fabrikanten waren er als de kippen bij om op deze trend in te spelen. Het resultaat was het "Bonanza" model, oorspronkelijk gewoon een merknaam maar al snel een synoniem voor het nieuwe fietstype. Het verlengde zadel en het schuine frame, de imitatie van een voorwielophanging, het hoge stuur in de vorm van een gewei en de versnellingshendel met drie versnellingen op de vork maakten van deze chopper-achtige fiets een statussymbool van een hele generatie.

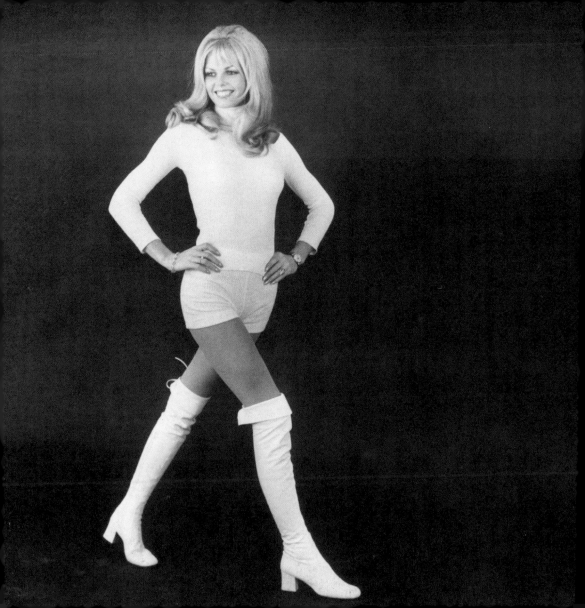

fashion & accessories

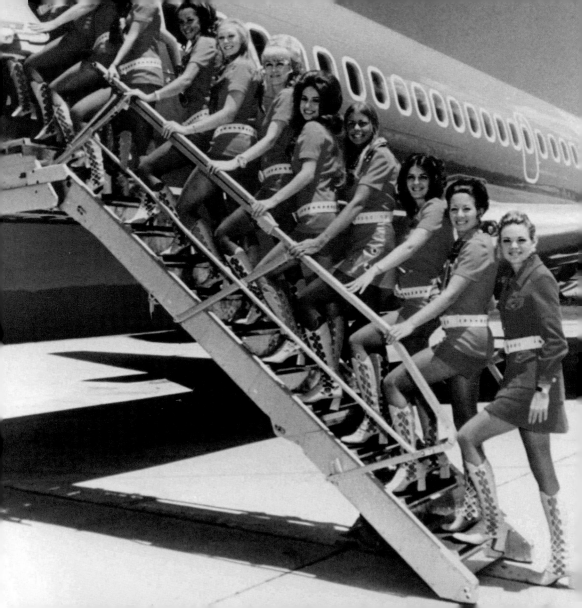

Hot Pants
Le minishort
Hotpants

After the miniskirt established itself in fashion after a small revolution, hot pants came up in the summer of 1971. This new sexy fashion was spontaneously well received and soon prevailed in all sorts of areas. They were also worn in winter, preferably with a maxi coat. Even airlines were inspired and the stewardesses' uniforms were adjusted to the new trend. The flight attendants proudly presented themselves in the modern look.

Après la minijupe, à l'origine d'une véritable petite révolution, le minishort fit son apparition au cours de l'été 71. Ce nouveau vêtement sexy, spontanément bien reçu, s'imposa partout au point de s'adapter à l'hiver, où on le portait sous un manteau bien chaud. Incontournable, il se propagea jusqu'aux compagnies aériennes, qui s'en inspirèrent pour moderniser l'uniforme des hôtesses de l'air.

Nadat door een kleine revolutie de minirok volop in de mode was geraakt, was het in de zomer van 1971 de beurt aan de hotpants. Dit nieuwe sexy modeartikel kreeg spontaan een goede ontvangst en had veel aanhangers in alle milieus. Het werd ook in de winter gedragen, bij voorkeur met een lange jas. Zelfs vliegtuigmaatschappijen werden erdoor geïnspireerd en al snel werden de uniforms van stewardessen aangepast aan de nieuwe trendy look.

Platform Soles
Les semelles compensées
Plateauzolen

Hippie fashion of the preceding years was carried on extremely in the '70s. The flowerpower flowers became even more colorful and bellbottoms were provided with wedges on the bottom to make the flare even wider. Any type of platform shoes were worn with this—boots, sandals or clogs. It was essential to stand out optically!

La mode hippie de la fin des sixties se prolongea dans les seventies. Les fleurs du *Flower Power* se firent encore plus colorées et les pattes d'éléphant s'accompagnèrent d'épingles pour être plus évasées et s'assortir à n'importe quelle paire de chaussures à semelles compensées : bottes, sandales ou sabots. Ce duo de choc, devenu indispensable, constituait la panoplie idéale des *fashionistas*.

De hippiemode van de voorgaande jaren werd in de jaren '70 tot in het extreme voortgezet. De flowerpower werd nog kleurrijker en de broeken kregen onderaan wiggen om ze nog breder te maken. Deze werden gedragen met eender welk type plateauschoenen – laarzen, sandalen of klompen. Het was nu eenmaal van het grootste belang om er optisch uit te springen!

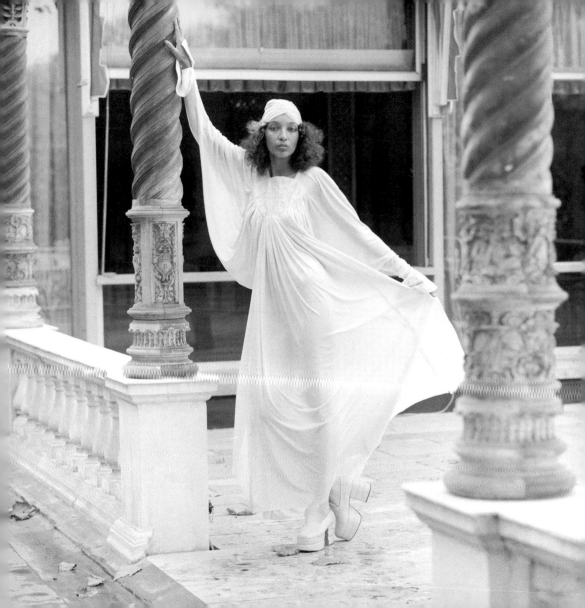

Adidas Stan Smith
L'Adidas Stan Smith
Adidas Stan Smith

Tennis legend Stan Smith, who was the first to win the Masters in 1970, received the single title in the US Open in 1971 and won Wimbledon in 1972, participated in the development of the tennis shoe named after him. The "Stan Smith" is made completely of leather and it soon found admirers outside of the tennis court, thanks to its modern design. The shoe became one of the most successful models of the manufacturer of sports equipment and is still produced today.

La légende du tennis Stan Smith – vainqueur des Masters en 1970, de l'US Open en 1971 et de Wimbledon en 1972 – participa au développement de la chaussure qui porte son nom. Fabriquée entièrement à base de cuir, la Stan Smith trouva facilement son public en dehors des courts grâce à son style moderne. Toujours produite aujourd'hui, elle constitue l'un des plus grands succès de l'industrie de l'équipement sportif.

Tennislegende Stan Smith, de eerste die in 1970 de Masters won en vervolgens in 1971 ook de US Open en in 1972 Wimbledon, werkte mee aan de ontwikkeling van de naar hem genoemde tennisschoen. De "Stan Smith" is volledig uit leer vervaardigd en werd, dankzij het moderne design, ook buiten het tennisveld populair. De schoen werd een van de meest succesvolle modellen van de fabrikant van sportuitrusting en wordt vandaag nog altijd geproduceerd.

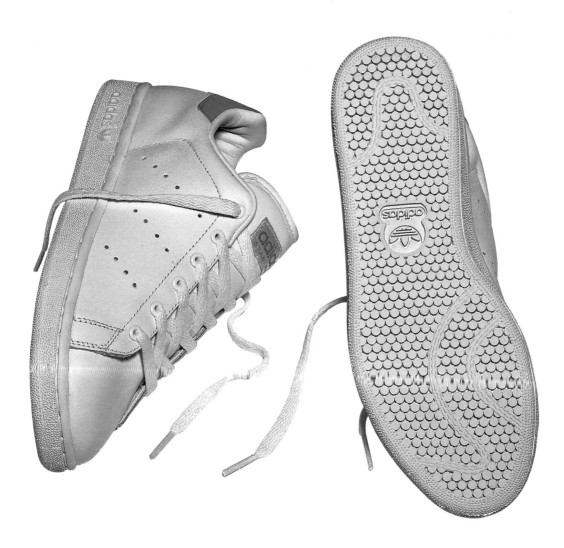

Moonboots
Les Moon Boots
Moonboots

After the conquest of the moon in 1969, the major media event of the '60s, all sorts of space travel elements found their way into fashion. The Italian designer Giancarlo Zanatta designed the Moonboots in the style of astronaut's shoes for the landing on the moon from water-resistant and insulating synthetic material for everybody's own moon experience in the snow. Moonboots appeared on the market and soon advanced to the most popular accessory for the international jet set in all chic ski resorts.

Après l'événement majeur que fut la conquête de la lune dans les années 60, toutes sortes de créations relatives au voyage dans l'espace firent leur apparition dans la mode. L'Italien Giancarlo Zanatta imagina ainsi les Moon Boots – semblables aux chaussures des astronautes – conçues à partir de matières synthétiques isolantes et résistantes à l'eau. Parfaitement adaptées à la neige, ces bottines devaient permettre à chacun de ses utilisateurs de s'imaginer sur la lune. Fortes de leur succès, les Moon Boots devinrent bientôt l'accessoire indispensable de la jet set dans les stations de ski en vogue.

Na de verovering van de maan in 1969, hét media-evenement van de jaren '60, vonden allerlei elementen uit de ruimtevaart hun weg naar de mode. Zo ontwierp de Italiaanse designer Giancarlo Zanatta, naar analogie met de laarzen van de astronauten voor hun landing op de maan, de zogenaamde Moonboots uit waterresistent en isolerend synthetisch materiaal voor een "maanervaring in de sneeuw". De Moonboots werden effectief op de markt gebracht en groeiden al snel uit tot het populairste accessoire van de internationale jetset in alle chique skioorden.

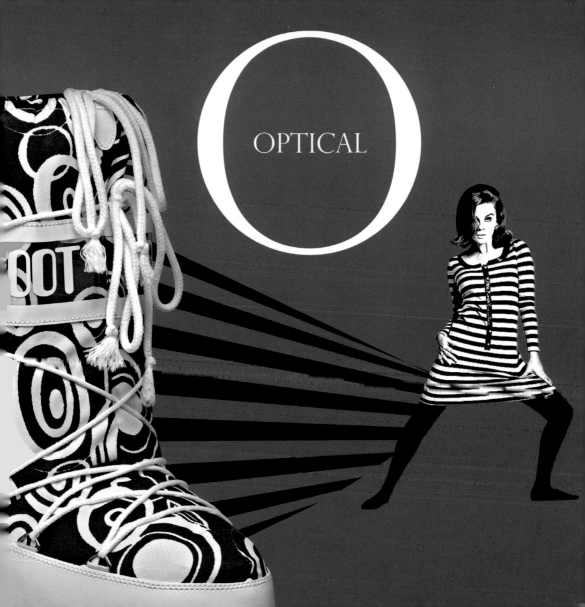

OPTICAL

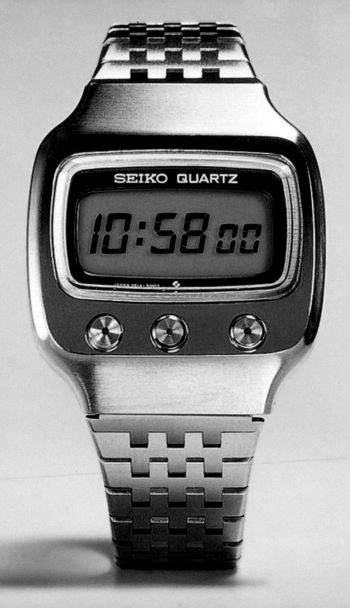

First Digital Watch
La montre à affichage numérique
Eerste digitale horloge

The Japanese watchmaker Seiko set a milestone in the world of watches with the introduction of their new model "06LC" in 1973: the first digital watch with a numeric LCD display. The new model made the reading of the time possible even in the dark and became a bestseller. It was a pioneer for all digital innovations that shortly followed.

L'horloger japonais Seiko est à l'origine d'une grande première dans l'univers des montres avec l'introduction en 1973 du modèle 06LC – la première montre à affichage numérique à cristaux liquides. Rapidement érigé au rang de best-seller, ce modèle rendit la lecture de l'heure possible même dans le noir et ouvrit la voie à de nombreuses innovations numériques.

De Japanse horlogemaker Seiko zorgde met de introductie van het nieuwe model "06CL" in 1973 voor een nieuwe mijlpaal binnen de wereld van het uurwerk: het was immers de eerste digitale horloge met numerieke LCD-display. Het nieuwe model maakte het aflezen van de tijd zelfs in het donker mogelijk en werd een echte bestseller, een pionier ook voor alle digitale innovaties die kort daarop zouden volgen.

Roy Halston
Roy Halston
Roy Halston

Roy Halston Frowick, known as Halston, was one of the hottest designers of the '70s. He celebrated his biggest successes in the era of the nightclub Studio 54—he did not miss a single party there. Members of the international Jet Set, movie stars and stars from the world of music appeared in his casual, simply elegant creations and fashionable evening dresses. He launched his own perfume in 1975 which is still one of the most sold fragrances in the world.

Roy Halston Frowick, également connu sous le nom de Halston, fut l'un des plus grands créateurs de mode des années 70. Tous ses succès, il les célébrait au Studio 54, dont il ne manquait aucune soirée. Jet setters, vedettes du cinéma et stars mondiales de la chanson portaient ses vêtements tantôt décontractés (mais élégants), tantôt chics (notamment en robe du soir pour ces dames). La fragrance qu'il lança en 1975 demeure aujourd'hui encore l'un des parfums les plus vendus au monde.

Roy Halston Frowick, beter gekend als Halston, was een van de meest succesvolle mode-ontwerpers van de jaren '70. Zijn grootste triomfen vierde hij in het tijdperk van nachtclub Studio 54 – hij miste er geen enkele party. Leden van de internationale jetset, film- en popsterren maakten er hun opwachting in zijn casual, eenvoudig elegante creaties en modieuze avondjurken. In 1975 lanceerde hij ook zijn eigen parfum, tot op vandaag een van de best verkopende parfums ter wereld.

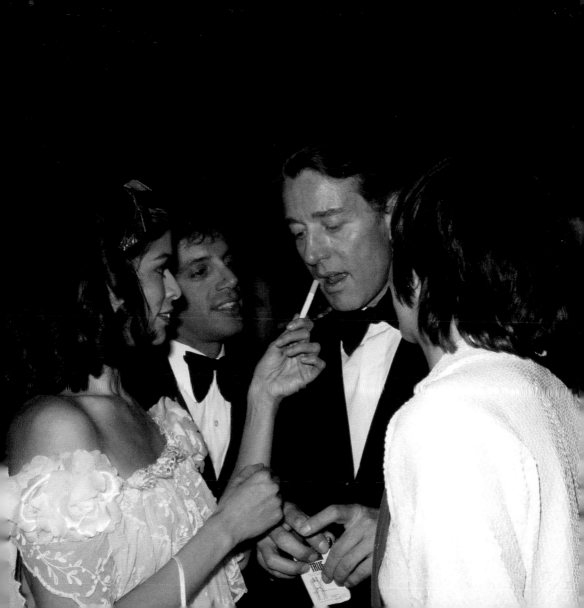

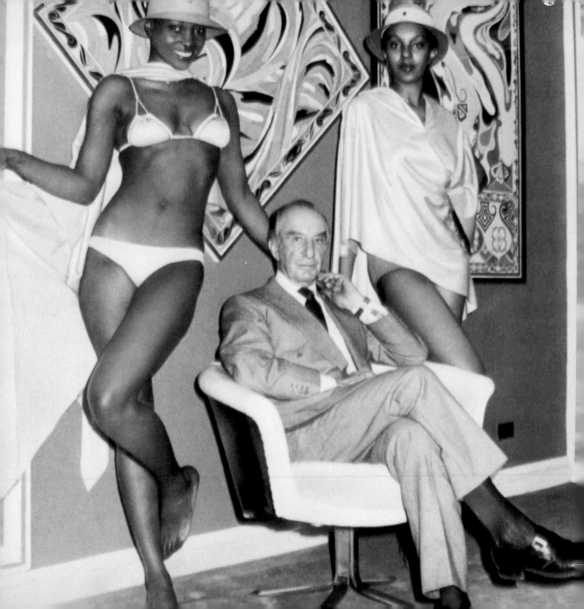

Emilio Pucci

Emilio Pucci

Emilio Pucci

The Italian noble scion and participant in the Olympic Winter Games made his first fashion designs in 1914 for the ski team of his college. The colorful, geometric and psychedelic patterns made him one of the designers who defined style in the 60's and '70s. He designed entire outfits for the innovative Braniff Airways' aircrew until 1977. One of his most remarkable creations was the "Bubble Helmet" for the stewardesses—a plastic sphere to protect the hairdo outside of the airplane.

Descendant d'une famille florentine noble, Emilio Pucci participa aux Jeux olympiques d'hiver de 1932 en tant que membre de l'équipe italienne ; quelques années plus tard, il réalisa ses premières créations pour l'équipe de ski de son collège ! Faisant partie de ces créateurs qui ont contribué à définir le style des seventies, il participa à la diffusion des motifs vifs, géométriques et psychédéliques typiques de cette époque. Juste avant 1977, il créa des uniformes pour l'équipage de la compagnie aérienne Braniff Airways, dont le remarquable "Bubble Helmet", une sorte de sphère en plastique destinée à protéger les coiffures des hôtesses hors des avions.

Deze Italiaan van adellijke afkomst en deelnemer aan de Olympische Winterspelen maakte zijn eerste mode-ontwerpen in 1914 voor het skiteam van zijn universiteit. Zijn kleurrijke, geometrische en psychedelische patronen zouden mee de stijl van de jaren '60 en '70 bepalen. Tot 1977 ontwierp hij hele outfits voor de bemanning van het innovatieve Braniff Airways. Een van zijn meest opmerkelijke creaties was ongetwijfeld de zogenaamde "bescherm-tenhelm" voor stewardessen – een plastic koepel om het kapsel buiten het vliegtuig te beschermen.

Afro-Look
Le look Afro
Afrolook

Following the revolutionary '60s where the American civil rights movement for African-Americans attracted attention throughout the world with pioneers like Martin Luther King, the Afro-Look became a symbol for political attitude. The new confident slogan "Black is Beautiful" was set against the typical white people's beauty ideal. Popular representatives like the US American civil rights activist Angela Davis or legendary musician Jimi Hendrix contributed a significant part to the success of this trend.

Après les sixties révolutionnaires, durant lesquelles le mouvement américain des droits civiques focalisa l'attention du monde, notamment avec Martin Luther King Jr., le look Afro devint l'expression d'une prise de position politique. Avec le slogan *Black is beautiful*, une frange de la population noire revendiqua une alternative à la "beauté blanche". Des représentants populaires – tels que la militante pour les droits civiques américaine Angela Davis ou le légendaire musicien Jimi Hendrix – contribuèrent fortement au succès de cette mode.

Na de revolutionaire jaren '60 waarin de Amerikaanse burgerrechtenbeweging met pioniers als Martin Luther King voor de hele wereld de aandacht richtte op het lot van de Afro-Amerikanen, ging de afrolook symbool staan voor een bepaalde politieke overtuiging. De nieuwe zelfbewuste slogan "Black is Beautiful" werd daarbij tegenover het typisch blanke schoonheidsideaal geplaatst. Populaire vertegenwoordigers zoals de Amerikaanse burgerrechtenactiviste Angela Davis of de legendarische muzikant Jimi Hendrix droegen in ruime mate bij tot het succes van deze trend.

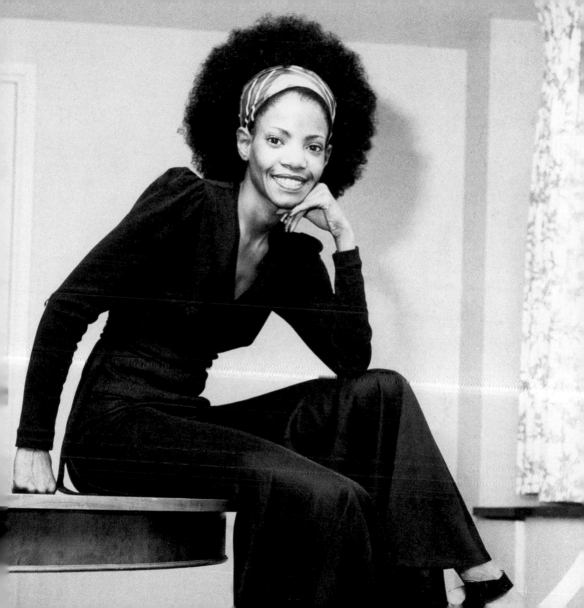

Sideburns
Les favoris
Bakkenbaarden

Styles were so different in the '70s that everybody had countless possibilities to try something new. Short hairdos were seen much rarer in these times among the fashion-conscious people. Other than the long hairstyle from the hippie movement, many wore a medium length. These hairstyles were accompanied with sideburns of different lengths—sometimes all the way down to the jaw.

Les seventies offraient d'infinies combinaisons à qui souhaitait changer souvent de style. Côté cheveux, les coupes courtes se faisaient déjà plus rares, seuls les hippies portaient les cheveux longs, et nombreux étaient ceux qui optaient pour une coupe moyennement longue. Ces coiffures s'accompagnaient souvent de favoris de différentes longueurs, qui atteignaient parfois la mâchoire.

Er waren zoveel verschillende stijlen in de jaren '70 dat iedereen oneindig veel mogelijkheden had om eens iets nieuws te proberen. Korte kapsels zag men in deze jaren heel wat minder bij modebewuste mensen, de lange haren van de hippiebeweging maakten ook al vaak plaats voor een halflang kapsel. Deze haarstijlen gingen dan gepaard met bakkenbaarden van diverse lengtes – soms zelfs tot helemaal onderaan de wang.

Tie-Dye Fashion
Le tie-dye
De Tie-dye mode

Ethno-blouses and hippie dresses, souvenirs of the flower people from their travels to Asia and Africa, became part of fashion in the '70s. People also liked to be creative themselves and make their own inexpensive favorites. The tie-dye technique was usable for almost anything: T-shirts, shawls or pants were decorated with colorful designs. The multicolored tie-dye fashion became an essential element of the '70s with new patterns such as batwing sleeves and combined with bellbottoms and platform shoes.

Les chemises ethniques et les robes hippies sont autant de souvenirs que les adeptes du *Flower Power* ont ramené de leurs voyages à travers le monde. Grâce à la fibre artistique des jeunes de cette époque, qui aimaient fabriquer eux-mêmes leurs propres vêtements à moindre coût, ils intégrèrent la mode des années 70. La technique du tie-dye, utilisée indifféremment sur les T-shirts, les châles et les pantalons, permettait d'agrémenter les vêtements de motifs très colorés. En complément de nouveaux modèles – tels que les manches chauve-souris associées à des pantalons pattes d'eph' et à des chaussures à semelles compensées –, le tie-dye devint un élément indissociable des seventies.

Etnische blouses en hippe jurken, souvenirs die de flowerpowergeneratie meebrachten van hun reizen naar Azië en Afrika, werden een deel van de mode in de jaren '70. Maar vaak wilden mensen ook zelf creatief zijn en hun eigen goedkope favoriete kleren maken. De knoopverftechniek werd voor nagenoeg alles gebruikt: T-shirts, sjaals of broeken werden versierd met kleurrijke prints. De veelkleurige *tie-dye* mode werd een wezenlijk element van de jaren '70 met nieuwe patronen zoals vleermuismouwen, gecombineerd met broeken met wijd uitlopende pijpen en plateauschoenen.

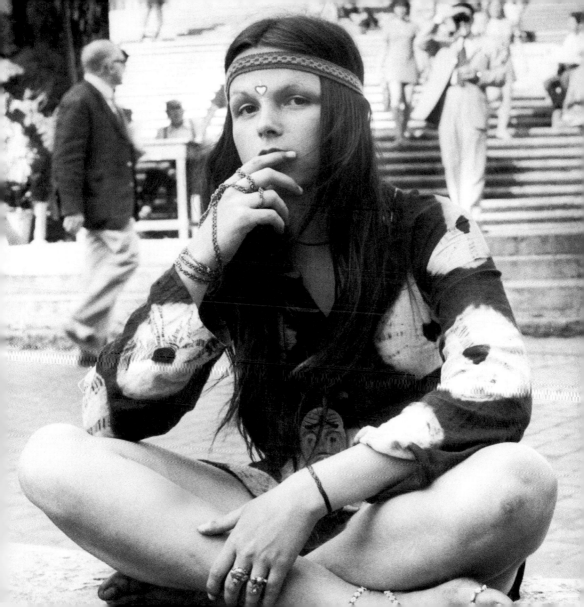

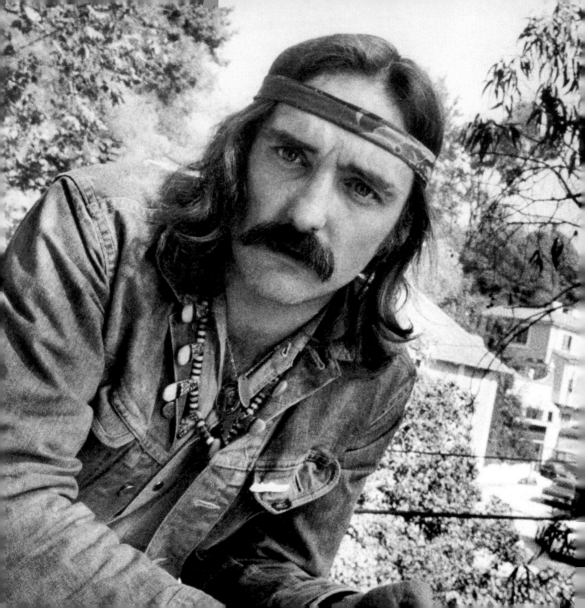

Belts, Sunglasses and Bandanas
Ceintures, lunettes de soleil et bandanas
Riemen, zonnebrillen en bandana's

Accessories were generously combined as colorful eye-catchers in the '70s with the clothes with large patterns, the bellbottoms and platform shoes. People wore big belts with large buckles and oversized sunglasses matching the striking fashion of these years that left out almost no combination possibility: the bigger, the better. Tied silk scarves of colorful bandanas were used to tame the afro look.

Pour attirer les regards dans les années 70, les accessoires les plus loufoques étaient combinés sans retenue aux pantalons pattes d'éléphant et aux chaussures à semelles compensées – le tout copieusement bariolé de motifs excentriques. Les gens portaient de grosses ceintures avec de larges boucles et des lunettes de soleil surdimensionnées. La mode tape-à-l'œil de l'époque n'excluait en effet presque aucune combinaison et avait pour ainsi dire la folie des grandeurs ! Pour finaliser le style Afro, on nouait enfin un foulard en soie aux motifs colorés tout au tour de sa tête, à la manière d'un bandana.

Accessoires werden in de zeventiger jaren als kleurrijke blikvangers gul gecombineerd met kleren met grote prints, broeken met wijd uitlopende pijpen en plateauschoenen. Mensen droegen brede riemen met grote gespen en bovenmaatse zonnebrillen volgens de opvallende smaak van die jaren, waarbij nagenoeg geen enkele combinatie onmogelijk was, dit alles onder het motto 'hoe groter, hoe beter'. Vastgemaakte zijden sjaals werden als kleurrijke bandana's gebruikt om de afrolook toch enigszins in bedwang te houden.

Wooden Clogs
Les sabots
Houten klompen

Wooden shoes, so-called clogs, experienced an incredible revival in the '70s. The traditional Clogs from the Netherlands were available in all sorts of variants—the classical version with a wooden sole and colored leather cover, and also as the popular platform shoe. Women and men wore them alike. As popular as they were, their weight did not always make it easy on their wearers to keep going.

Les sabots – ces chaussures en bois traditionnelles originaires des Pays-Bas – ont réalisé dans les seventies un improbable come-back. De retour sur le devant de la scène, ils ont connu de nombreuses déclinaisons, de la version classique recouverte de cuir de couleur avec ses semelles en bois au célèbre modèle aux semelles compensées. Portés aussi bien par les femmes que par les hommes, les sabots restaient néanmoins difficiles à porter au quotidien du fait de leur poids.

Houten schoenen, de zogenaamde klompen, kenden een ongelooflijke revival in de jaren '70. De traditionele klompen uit Nederland waren in allerlei varianten verkrijgbaar – de klassieke versie met een houten zool en gekleurd leren wreefstuk en ook de populaire plateauschoen – en werden zowel door mannen als vrouwen gedragen. Maar hoe populair ze ook waren, door het gewicht was het voor de dragers niet altijd even gemakkelijk om hun weg verder te zetten.

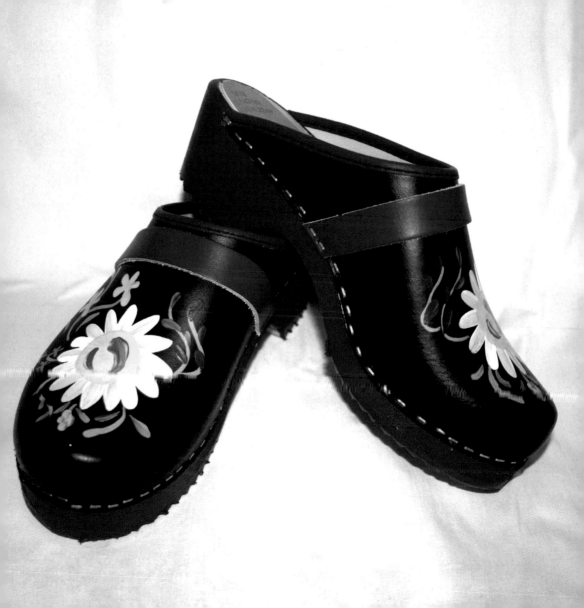

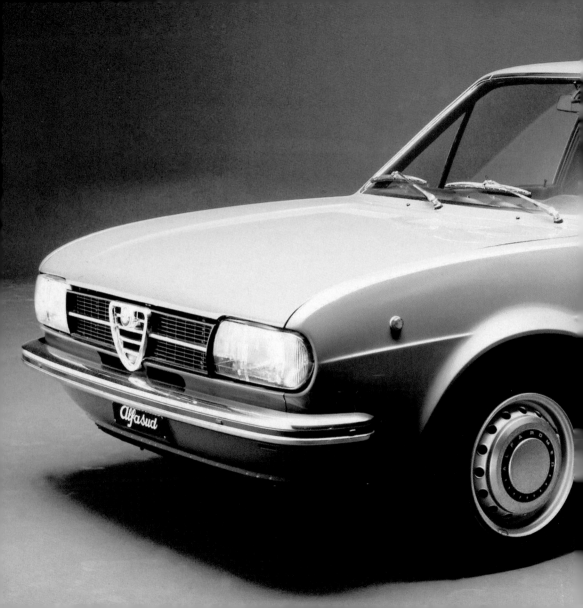

engines

Concorde
Le Concorde
Concorde

Rapid development in aviation and the seemingly endless technical possibilities made the landing on the moon possible and—the first supersonic aircraft for commercial air traffic. The oil crisis in 1973 made the operating costs soar exorbitantly and the new model was only bought by British Airways and Air France. The first Concorde started in 1976 and flew from London and Paris to New York—the flying time of three to three and a half hours remains an unbroken record until today.

Le développement rapide du secteur de l'aviation et des technologies aérospatiales a permis le voyage sur la lune ainsi que la mise au point du premier avion commercial supersonique. Suite au choc pétrolier de 1973, qui fit grimper les coûts d'exploitation des compagnies de manière exorbitante, le Concorde ne fut acheté que par Air France et British Airways. Les premiers vols commerciaux eurent lieu en 1976, aux départs de Londres et Paris, à destination de New York. Les temps de vol enregistrés – de trois heures et trois heures et demie – demeurent des records inégalés à ce jour.

De snelle ontwikkelingen binnen de luchtvaart en de schijnbaar eindeloze technische mogelijkheden resulteerden in de landing op de maan en ook in het eerste supersonische vliegtuig voor commercieel luchtvaartverkeer. De oliecrisis uit 1973 deed de exploitatiekosten echter flink de pan uit swingen en het nieuwe model werd dan ook enkel gekocht door British Airways en Air France. De eerste vlucht met de Concorde was in 1976 en ging van Londen en Parijs naar New York – de vliegtijd van drie tot drie en een half uur blijft tot op vandaag een nooit gebroken record.

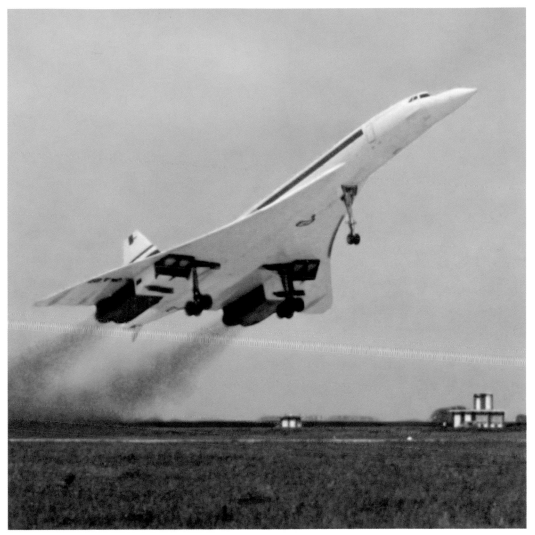

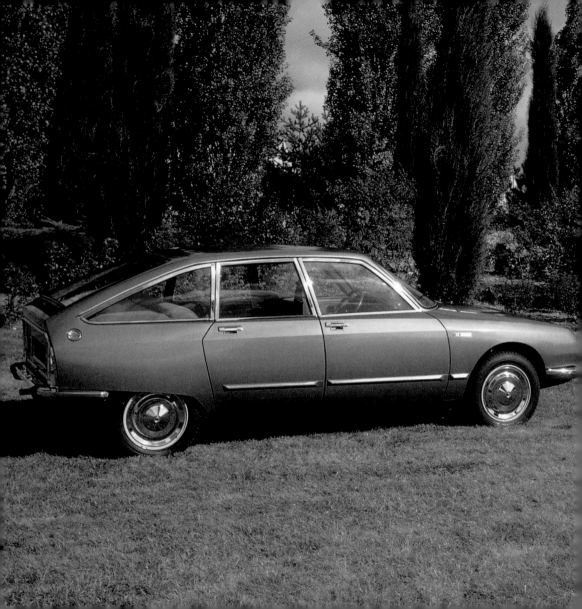

Citroën GS
La Citroën GS
Citroën GS

The Citroën GS was the first completely redesigned model that replaced the successful Citroën DS "La Déesse". The new GS had a hydraulic system just like the DS, albeit a slightly reduced version. The Citroën GS offered advanced technology and comfort for a mid-range car and was voted the European Car of the Year in 1971. However, it was quite vulnerable for rust as many models of the time.

La Citroën GS fut le premier modèle à remplacer la très appréciée "Déesse". Tout comme cette dernière, la nouvelle Citroën était équipée d'un système hydraulique, quoique légèrement réduit. Offrant une technologie et un confort avancés pour une voiture de moyenne gamme, elle fut élue "voiture européenne de l'année" en 1971. Néanmoins, comme de nombreux modèles de l'époque, elle demeurait sensible à la rouille.

De Citroën GS was het eerste, volledig nieuw ontworpen model dat de succesvolle Citroën DS, "La Déesse", moest vervangen. De nieuwe GS had eenzelfde hydraulisch systeem als de DS, zij het in een lichtjes gereduceerde versie. De Citroën GS bood voor een middenklassewagen heel wat innovatieve technologie en comfort en werd in 1971 uitgeroepen tot Europese Wagen van het Jaar. Toch was hij, zoals veel modellen uit die tijd, nogal gevoelig voor roest.

Volkswagen Golf
La Golf de Volkswagen
Volkswagen Golf

The first generation of the Beetle successor went into production in 1974 at Volkswagen. Nobody had the slightest idea that the Golf would outdo its predecessor's success one day. The model later even caused its own vehicle class—instead of compact car, it was henceforth called the *Golfklasse*. Timelessness was chosen for the design in order to address the broadest possible consumer group. With success: the Golf remains the most sold model in Europe until today.

Successeur de la Coccinelle, la Golf entra en production chez Volkswagen en 1974. Personne n'aurait alors pensé qu'elle connaîtrait un jour plus de succès que sa consœur, au point même de définir une nouvelle "classe" de véhicules : le type "compact" faisant place à la *Golfklasse*. Afin de toucher le plus grand nombre de consommateurs possible, Volkswagen misa sur l'intemporalité. Stratégie payante, car la Golf demeure aujourd'hui le modèle le plus vendu en Europe.

De eerste generatie van deze opvolger van de Kever ging in productie in 1974 bij Volkswagen. Niemand kon toen vermoeden dat de Golf op een dag het succes van zijn voorganger nog zou overtreffen. Het model creëerde later zelfs zijn eigen voertuigklasse – in plaats van over een compacte wagen zou men het voortaan over de *Golfklasse* hebben. Het design moest een zekere eeuwigheidswaarde uitstralen om de breedst mogelijke consumentengroep te kunnen aanspreken. En dit lukte: de Golf blijft tot op vandaag het meest verkochte model in Europa.

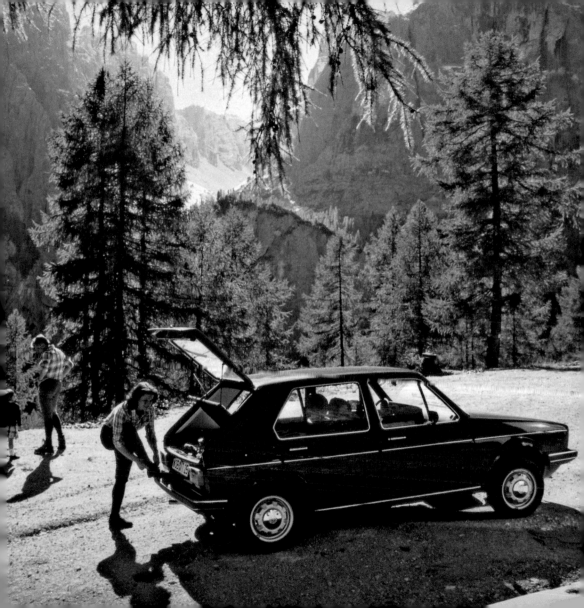

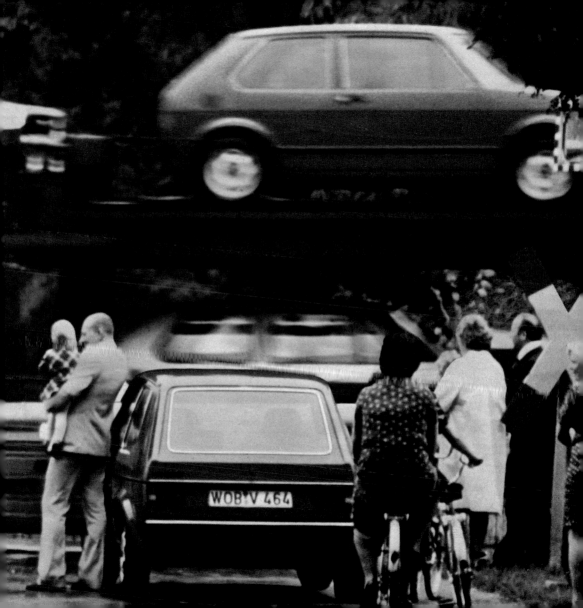

Range Rover
La Range Rover
Range Rover

The first Range Rover Jeep was introduced by the British company Land Rover as a new model of the upper class. It had a luxurious interior despite its off-road qualities and was still presentable in the city—as opposed to its predecessors. A new vehicle class was born, which was classified "sport utility vehicle" much later—stylish jeeps, suitable for the city and with all the equipment necessary for a real off-roader.

La Jeep fut présentée par la société Britannique Land Rover comme un nouveau modèle haut de gamme. Disposant d'un intérieur luxueux malgré sa dimension sportive, elle demeurait un véhicule adapté à la ville, contrairement à ses prédécesseurs. Ce fut l'émergence d'une nouvelle gamme, plus tard qualifiée de "véhicule utilitaire sport" : des 4x4 élégants, fonctionnels pour les trajets de tous les jours et équipés du matériel indispensable pour des excursions plus insolites.

De eerste Range Rover Jeep werd door de Britse firma Land Rover voorgesteld als een nieuw model voor de "upper class". Hij had, ondanks zijn kwaliteiten als terreinwagen, een luxueus interieur en was, in tegenstelling tot zijn voorgangers, ook in de stad best presentabel. Een nieuwe klasse van voertuigen was geboren, wat men veel later een "sport utility vehicle" of "SUV" zou noemen: stijlvolle jeeps, geschikt voor de stad maar ook met elke uitrusting die een echte terreinwagen nodig heeft.

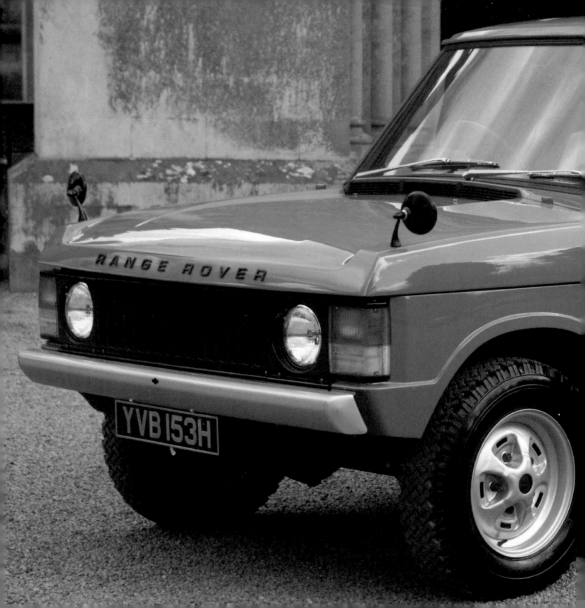

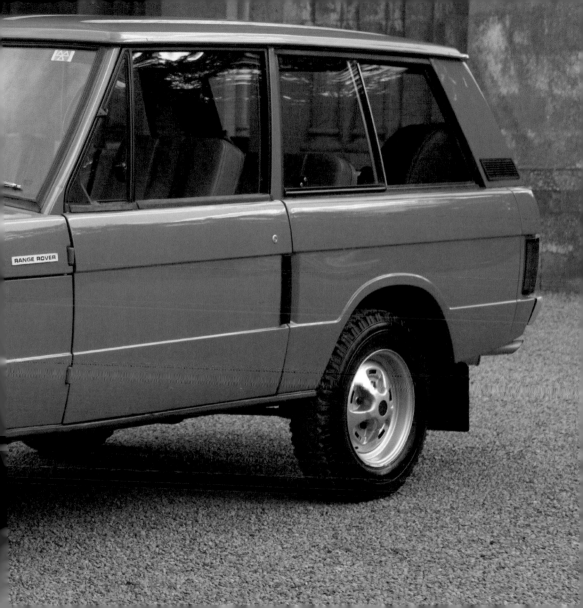

Alfa Romeo Alfasud
L'Alfasud d'Alfa Romeo
Alfa Romeo Alfasud

The Alfasud, first introduced at the Turin Motor Show in 1971, was one of the first compact class cars with its exterior dimensions and the spacious interior—some years before the term "compact class" was coined. The location for its production in southern Italy gave it its name. The Alfasud was very popular for its design and the sporty way of driving despite several weak points and was sold over one million times between 1972 and 1983.

Introduit en 1971 au Salon international de l'automobile de Turin, l'Alfasud est, de par ses proportions extérieures et son intérieur spacieux, l'un des premiers véhicules dits "compact class", quelques années même avant que ce terme ne soit réellement inventé. Tirant son nom de son site de production situé dans le sud de l'Italie, l'Alfasud connaît un grand succès dès son lancement, grâce à un design et à un style de conduite sportifs. Malgré plusieurs points faibles, elle fut vendue à plus d'un million d'exemplaires entre 1972 et 1983.

De Alfasud, voor het eerst voorgesteld tijdens de Auto- en Motorenbeurs van Turijn van 1971, was een van de eerste klassewagens met compacte buitenafmetingen en een ruim interieur – nog voor de term "compacte klassewagen" werd gebezigd. De wagen ontleent zijn naam aan de productielocatie in Zuid-Italië. De Alfasud was bijzonder populair omwille van zijn design en sportieve rijstijl en werd, ondanks verschillende zwakke punten, tussen 1972 en 1983 meer dan een miljoen keer verkocht.

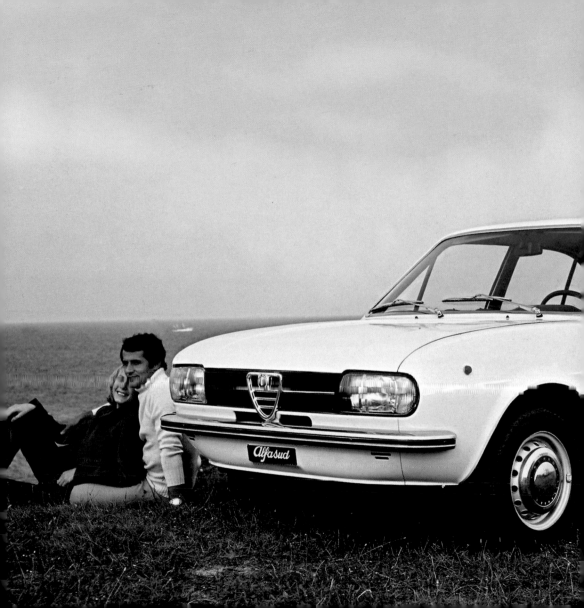

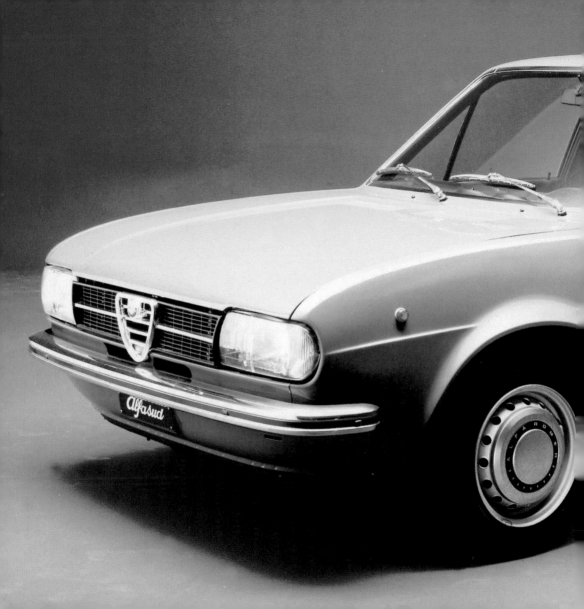

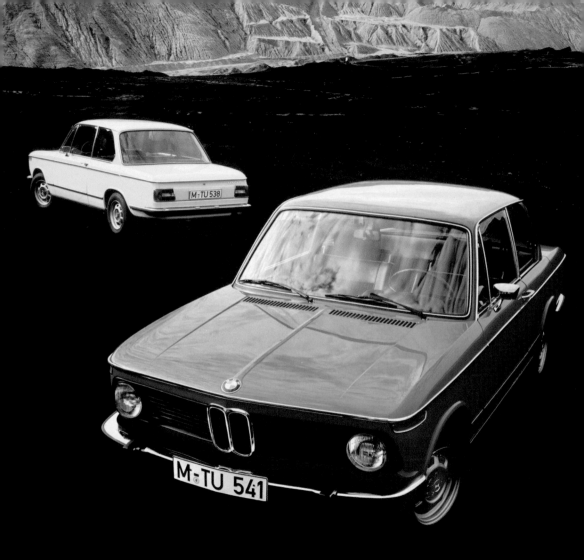

BMW 2002 Turbo
La BMW 2002 Turbo
BMW 2002 Turbo

The 2002 Turbo had its debut on the International Automobile Fair in 1973. The precursor of the 3-series was the first European series-produced car with a turbocharger, and differed from other models with its striking colorful lacquering and the sporty spoiler. However, the 2002 Turbo did not have an easy start because of the oil crisis and the starting recession. But even though the sales figures were quite low in the beginning, car fans' enthusiasm for the car was big.

La BMW 2002 Turbo a bénéficié d'un lancement remarqué lors du Salon international de l'automobile en 1973. Précurseur, il fut le premier véhicule de la série 3 fabriqué en Europe à être équipé d'un turbocompresseur ; il se démarqua également par les éblouissantes couleurs de son laquage et l'allure sportive de son spoiler. Pourtant, la 2002 Turbo connut des débuts difficiles, victime du choc pétrolier et des prémisses de la recession. Ainsi, les chiffres de ventes assez bas qui accompagnent les premiers temps d'exploitation du véhicule ne reflètent pas l'enthousiasme inconditionnel que lui consacrèrent alors ses amateurs.

De 2002 Turbo maakte zijn debuut op de Internationale Automobielbeurs van 1973. De voorloper van de 3-serie was de eerste Europese seriewagen met turbolader en onderscheidde zich van andere modellen door het opvallend gekleurde koetswerk en de sportieve spoiler. De 2002 Turbo kende door de oliecrisis en het begin van de recessie geen gemakkelijke start. Maar al bleven de verkoopcijfers aanvankelijk vrij laag, het enthousiasme van autoliefhebbers was opvallend groot.

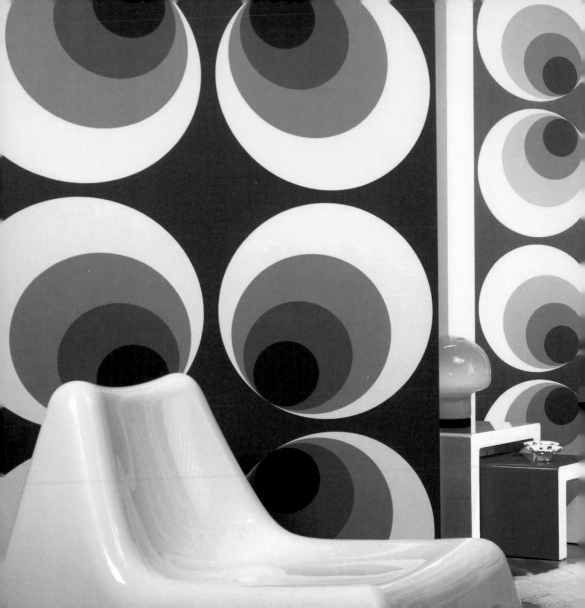

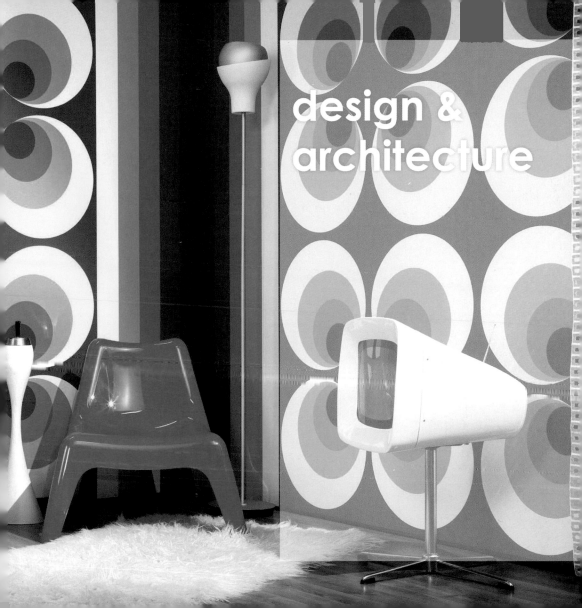

design &
architecture

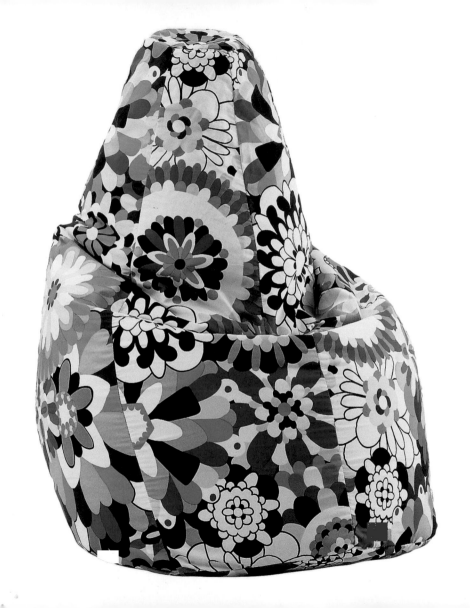

Sacco Beanbag Chair
Le pouf Sacco
Sacco zitzak

The goal of the designers Piero Gatti, Cesare Paolini and Franco Teodoro for the draft of the beanbag chair in 1968 was to create flexible seating furniture that would completely adjust to the needs of the seated person. The shapelessness of the new furniture filled with small Styrofoam balls caught the spirit of the time and thus the desire for a new design not aligned with functionality; it fit perfectly into the unconventional life during the '70s. The Italian company Zanotta still produces the comfortable beanbag chair today.

En créant le pouf Sacco en 1968, Piero Gatti, Cesare Paolini et Franco Teodoro souhaitaient créer un siège disposant d'une assise flexible capable de se plier aux besoins des utilisateurs. Informe et intégralement rembourrée de petites billes de polystyrène, cette pièce exprimait à merveille l'anticonformisme de l'époque. Désormais entré dans l'histoire, le pouf Sacco continue d'être produit et distribué par la compagnie italienne Zanotta.

Het doel van de designers Piero Gatti, Cesare Paolini en Franco Teodoro bij het ontwerpen van de zitzak in 1968 was het creëren van een flexibel zitmeubel dat zich volledig zou aanpassen aan de noden van de persoon die erop gaat zitten. De vormeloosheid van het nieuwe meubel gevuld met kleine tempexballetjes speelde in op de tijdsgeest en op het verlangen naar een nieuw design wars van functionaliteit en paste perfect bij de onconventionele levensstijl van de jaren '70. De Italiaanse firma Zanotta produceert de comfortabele zitzak vandaag nog altijd.

Cleopatra Chaise Longue
La chaise longue Cleopatra
Loungezetel Cleopatra

The epithet "Cleopatra" of the sofa designed in 1973 by Geoffrey Harcourt's is reminiscent of the form's similarity with the resting place of the Egyptian queens. The reduced forms with the organic swing conveys the carefree '70s attitude towards life and is still available today in different, gaudy colors.

Le style Cleopatra du canapé dessiné par Geoffrey Harcourt en 1973 s'inspire de l'esprit des salons des reines d'Egypte. Les formes minimalistes conjuguées à un mouvement organique traduisent à merveille la nonchalance des seventies. Toujours fabriquée à ce jour, la chaise Cleopatra se décline désormais dans une large gamme de coloris vifs.

Het epitheton "Cleopatra" voor de in 1973 door Geoffrey Harcourt ontwikkelde sofa verwijst naar de vorm die doet terugdenken aan de rustplaats van de Egyptische koningin. De gereduceerde, organisch golvende vormtaal draagt de zorgeloze levenshouding van de jaren '70 uit en is nog steeds verkrijgbaar in verschillende opzichtige kleuren.

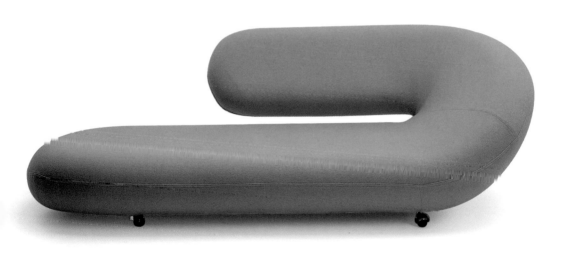

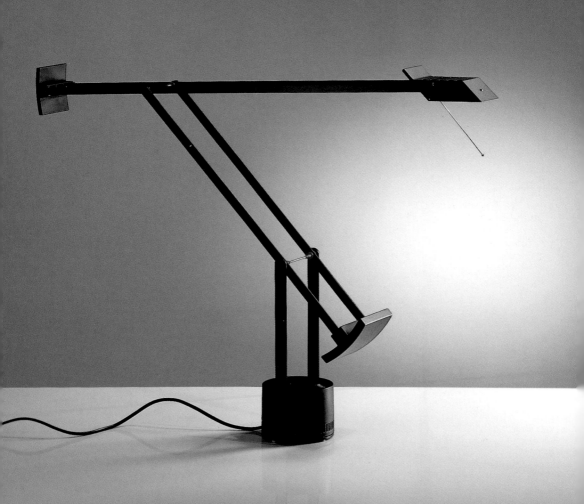

Tizio Lamp
La lampe Tizio
Tizio lamp

The Tizio lamp designed by Richard Sapper in 1972, an important contemporary product designer, had all the requirements to become a modern design classic. The low-volt halogen lamp enjoys unbroken popularity with the plain, elegant design and high functionality, thanks to two different brightness levels and a high flexibility in setting the distance to the table.

La lampe Tizio, conçue en 1972 par le célèbre créateur Richard Sapper, avait tout pour devenir un classique. Cette lampe halogène de basse tension bénéficia en effet d'une popularité ininterrompue grâce à son style simple et élégant, sa haute fonctionnalité, ses deux niveaux de luminosité et sa grande flexibilité d'ajustement.

De Tizio lamp werd in 1972 ontworpen door Richard Sapper, een belangrijk ontwerper van hedendaagse producten, en had alle troeven in zich om een klassieker van modern design te worden. De laagspanningshalogeenlamp met het eenvoudige elegante design en de hoge functionaliteit, met twee lichtsterkteniveaus en een grote flexibiliteit bij het instellen van de afstand tot de tafel, is dan ook nog altijd even populair als vroeger.

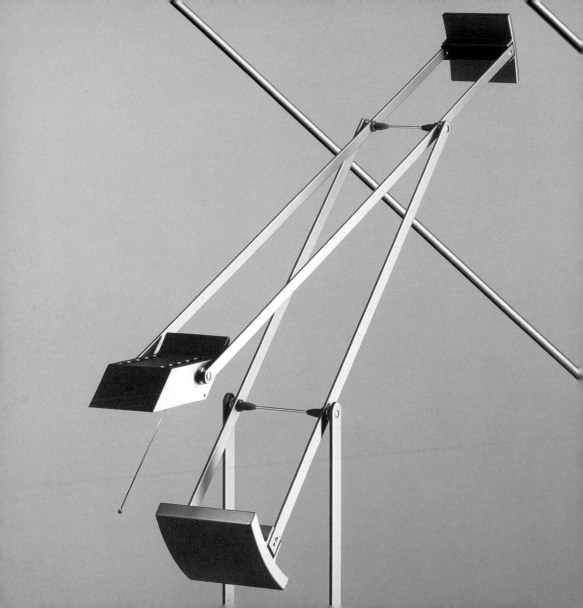

Wallpaper Patterns
Les motifs de papier peint
Dessins voor behangpapier

Seventies wallpaper designs offered a complete palette of options in the new era in regards to color and layout. The decorous times of the flower wallpapers and reserved patterns were over. The hippie movement of the '60s, occasional drug use and the break with conventions of the past decades—all this is reflected in the eccentric patterns, psychedelic forms, strong colors and photo-wallpaper in the modern living room.

Au cours des seventies, le papier peint se déclina en une large gamme de couleurs et de thèmes. Finie l'époque du papier peint à fleurs et aux motifs discrets, l'excentricité s'affichait désormais sur les murs à coup de formes psychédéliques, de couleurs vives et de surfaces figuratives. Un objectif : relayer l'idéologie du mouvement hippie, la rupture avec les conventions et les effets de la consommation de drogues.

De dessins van het behang-papier van de jaren '70 boden een compleet nieuw palet van kleur en lay-out. De beschaafde tijden van bloemetjesbehang en gereserveerde prints waren voorbij. De hippiebeweging van de jaren '60, occasioneel drug-gebruik en een breuk met de conventies van de voorbije jaren – dit alles vertaalde zich in excentrieke patronen, psychedelische vormen, felle kleuren en fotobehangpapier in de moderne woonkamer.

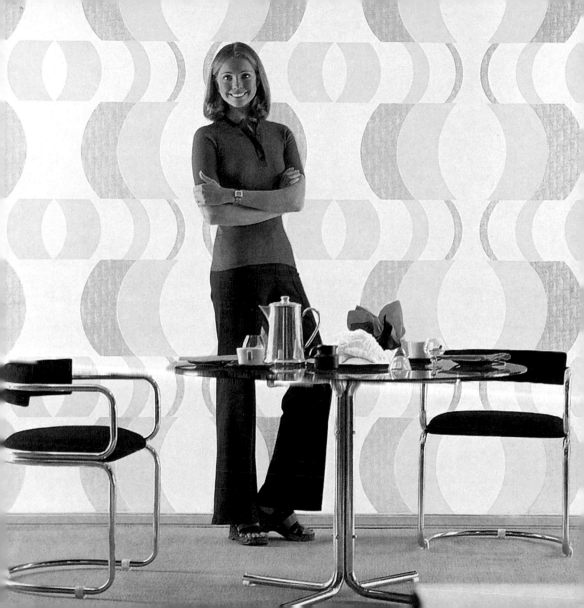

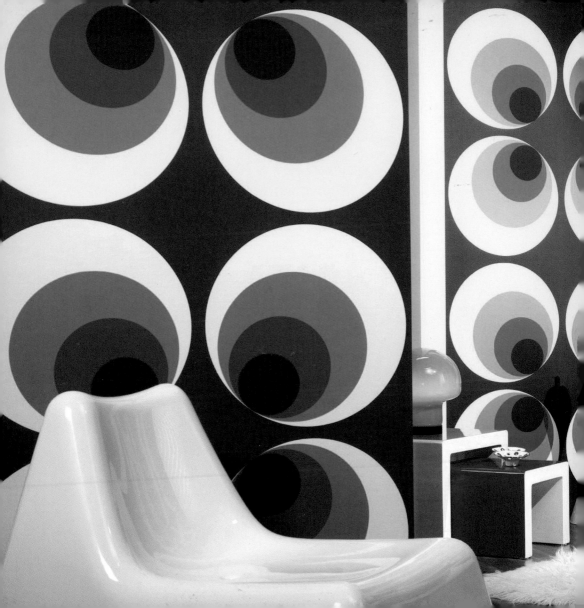

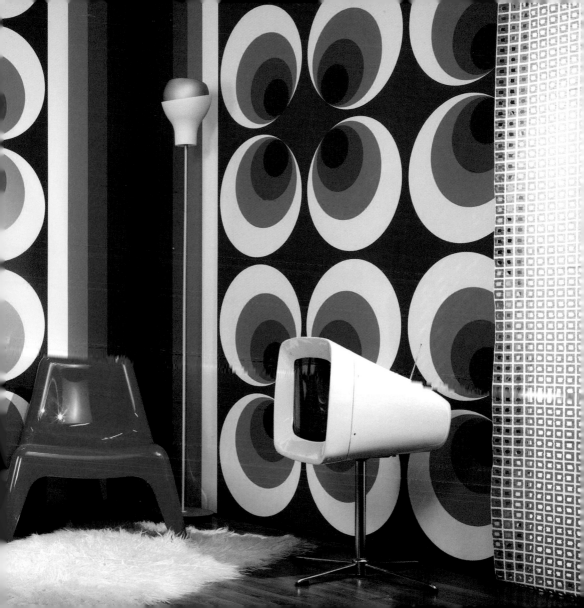

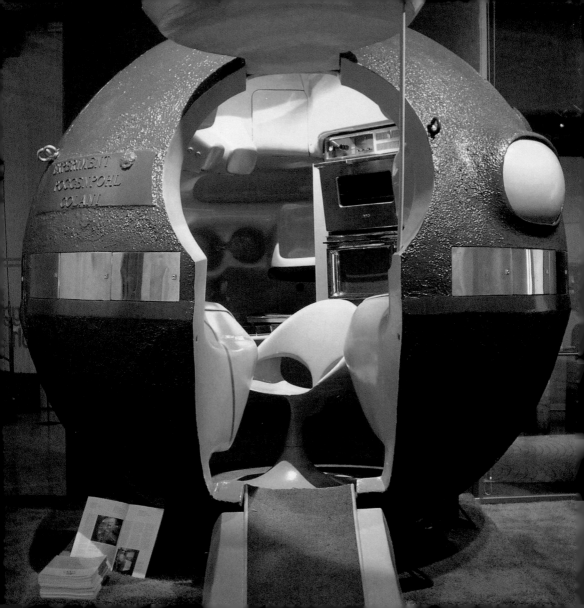

Satellite Kitchen, Luigi Colani
La Satellite Kitchen, Luigi Colani
Satellite keuken, Luigi Colani

Luigi Colani was born in 1928 in Berlin and started his career as a designer in the automotive industry; he discovered plastic during his work for the aircraft manufacturer McDonnell Douglas in the US. Organic forms served as models for his design drafts without right angles. His 1971 Satellite Kitchen designed for the German kitchen furniture producer Poggenpohl is representative of this demand, it strongly reminds of organic forms and the space capsule of the moon landing in 1969.

Né à Berlin en 1928, Luigi Colani commença sa carrière comme designer dans l'industrie automobile. Après avoir découvert le plastique dans le cadre de son activité pour l'avionneur américain McDonnell Douglas, il s'inspira de formes organiques pour ses créations dépourvues d'angles droits. La Satellite Kitchen, puisant dans ce registre, évoque ainsi la capsule spatiale de la navette Apollo 11. Créée en 1971 pour le fabricant de meubles de cuisine Poggenpohl, elle est une représentation parfaite de la démarche de Colani.

Luigi Colani werd geboren in 1928 in Berlijn en startte er zijn carrière als ontwerper in de automobielindustrie. Tijdens zijn werkzaamheden voor vliegtuigbouwer McDonnell Douglas in de VS ontdekte hij de vele mogelijkheden van kunststof. Organische vormen stonden model voor zijn designontwerpen zonder rechte hoeken. Zijn Satellite keuken uit 1971, ontworpen voor de Duitse producent van keukenmeubilair Poggenpohl, weerspiegelt zijn ideeën en doet sterk denken aan organische vormen en aan de ruimtecapsule van de maanlanding in 1969.

Uten.Silo, Dorothee Becker

L'Uten.Silo, Dorothee Becker

Uten.Silo, Dorothee Becker

The wall container Uten.Silo was designed by Dorothee Becker in 1969 with different containers in various sizes for the office, children's room and other rooms; it is among the most known plastic design of the '70s. The successful combination of high functionality and humorous appealing design made the storage panel, available in different colors, one of the most popular utensils of modern organization.

Le meuble de rangement mural Uten.Silo a été conçu par l'Allemande Dorothee Becker en 1969. Avec ses rangements de tailles variées pour le bureau, la chambre des enfants et le reste de la maison, c'est l'un des modèles en plastique les plus connus des années 70. Décliné en divers coloris et alliant haute fonctionnalité et style attrayant, l'Uten.Silo s'est imposé comme l'un des concepts d'organisation les plus populaires de l'habitat moderne.

Het wandopbergpaneel Uten.Silo werd in 1969 ontworpen door Dorothee Becker en had verschillende opbergvakken in diverse vormen en maten voor kantoor, de kinderkamer en andere ruimtes; het is een van de best gekende kunststofontwerpen van de jaren '70. Het nuttige karakter gecombineerd met het humoristische design maakte van dit opbergpaneel, beschikbaar in verschillende kleuren, een van de populairste accessoires voor een moderne organisatie.

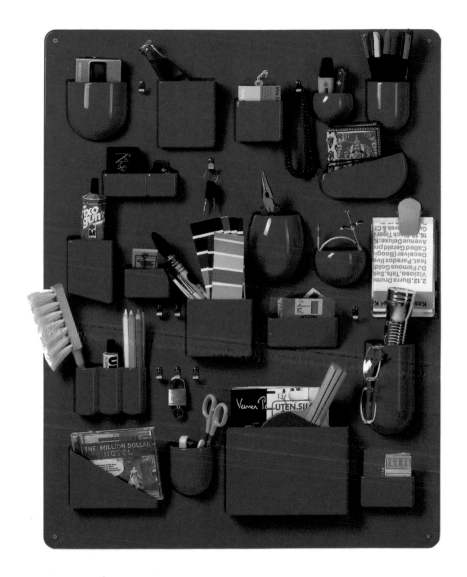

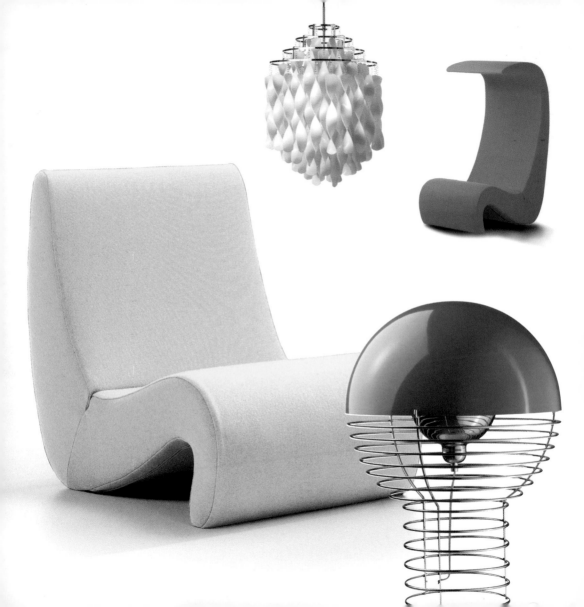

Verner Panton

Verner Panton

Verner Panton

The Danish architect and designer revolutionized seat design not just with the Panton Chair presented in 1967. He successfully led the colorful pop culture into the world of furniture and lamps, and opened up new, fascinating lifestyle worlds. He lived up to his own expectations to snatch people from the humdrum grey of their surroundings with his experimental designs.

Architecte-créateur révolutionnaire, le danois Verner Panton bouleversa le design du siège. Au-delà de la chaise Panton, révélée en 1967, il introduisit brillamment la culture pop colorée dans les univers du meuble et de la lampe, proposant des modes de vie nouveaux et fascinants. Grâce à son style expérimental, Panton réalisa son rêve : arracher les individus à la routine de leur environnement.

Deze Deense architect en designer ontketende een ware revolutie binnen het zitmeubeldesign en dit niet alleen met de in 1967 voorgestelde Panton stoel. Hij leidde met succes de kleurrijke popcultuur binnen in de wereld van meubels en lampen en deed nieuwe, fascinerende lifestylewerelden opengaan. Daarbij slaagde hij in zijn doel om mensen met zijn experimentele ontwerpen uit het duffe grijs van hun omgeving weg te rukken.

Bubble Lamps
La Bubble Lamp
Bubbellampen

Bubble lamps, the gaudy colorful and partially futuristic light sources were real favorites throughout the entire '70s. There was no apartment without them, preferentially in orange, made of glass, metal or reflective chrome. As a form of expressing the new free attitude towards life, they outshone the static forms of their '50s and '60s predecessors.

Très prisées dans les années 70, les Bubble Lamps sont des luminaires contemporains suspendus, colorés et futuristes, conçus pour diffuser une luminosité éblouissante. Présentes dans de très nombreux appartements de l'époque – de préférence orange, en verre, en métal ou en chrome réfléchissant –, les Bubble Lamps exprimaient à travers leurs formes une idée de liberté. Elles éclipsèrent en un rien de temps leurs prédécesseurs des fifties et sixties au design jugé trop statique.

"Bubbellampen", de futuristisch aandoende lichtbronnen in gedurfde kleuren, waren de hele jaren zeventig bijzonder populair. Elk appartement had er wel een, liefst nog in oranje en gemaakt van glas, metaal of weerkaatsend chroom. Uitdrukking gevend aan de nieuwe, vrijere levensattitude, stelden ze de statische vormen van hun voorgangers uit de jaren '50 en '60 duidelijk in de schaduw.

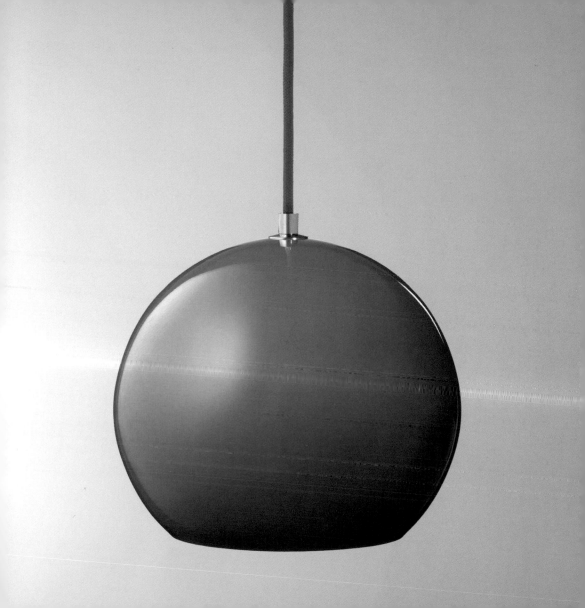

TIGA 60 **228:-** TIGA 90 **258:-**

BILLY

Billy Shelf by IKEA
La bibliothèque Billy d'IKEA
Billy boekenrek van IKEA

The top-selling book shelf of the world entered IKEA in 1979, initially in oak and spruce responding to the latest trend. The designer Gillis Lundgren was one of the first employees of the young Swedish company and managed a real masterpiece. His goal was to create a timeless piece of furniture that could be supplemented if needed. Billy became the company's bestseller. The model is now available in many variations and was sold 41 million times since then.

Initialement conçue dans du bois de chêne et d'épicéa pour répondre à la dernière tendance, la bibliothèque la plus vendue au monde fit son entrée chez IKEA en 1979. Imaginée par l'un des premiers employés de l'entreprise suédoise, le designer Gillis Lundgren, elle s'avéra rapidement un véritable chef-d'œuvre. Se voulant intemporelle et modulable, la Billy est rapidement devenue la pièce la plus vendue de l'enseigne. Aujourd'hui écoulée à 41 millions d'exemplaires, elle existe sous différentes déclinaisons.

Een van de best verkopende boekenrekken zag het licht bij IKEA in 1979, eerst nog in eik en spar zoals toen de trend was. De designer Gillis Lundgren was een van de eerste werknemers van de jonge Zweedse onderneming en slaagde erin een echt meesterwerk te creëren. Zijn doel was het maken van een tijdloos meubelstuk dat indien nodig kon worden aangevuld. Billy werd de absolute bestseller van de firma. Het model is nu beschikbaar in talrijke variaties en werd ondertussen al 41 miljoen keer verkocht.

Space Projector
Le Space Projector
De Space Projector

The Space Projector was the ideal invention for the colorful '70s world. As a further development of the Lava Lamp, a sort of slide projector was combined with a rotating oil disc that projected fantastic light effects to the wall. The disc could be outfitted with different colors and thus, the colorful moving forms that reminded of hallucinations became the highlight of every party!

Le Space Projector est une invention caractéristique des seventies ultra-colorées. Successeur de la lampe Lava, ce projecteur d'images propulsait de fantastiques jeux de lumières sur les murs grâce à l'action d'un disque à huile. Les formes projetées, en perpétuel mouvement, illuminaient les soirées de multiples couleurs. Le Space Projector s'imposa alors comme le "petit plus" indispensable des fêtes réussies.

De Space Projector was de ideale uitvinding voor de kleurrijke jaren '70. Voortbouwend op de lavalamp, was het een soort diaprojector gecombineerd met een constant draaiend oliewiel dat fantastische lichteffecten op de muur projecteerde. Het wiel kon met verschillende kleuren worden uitgerust en zo werden de kleurrijke bewegende vormen die deden denken aan hallucinaties het absolute hoogtepunt van elke fuif!

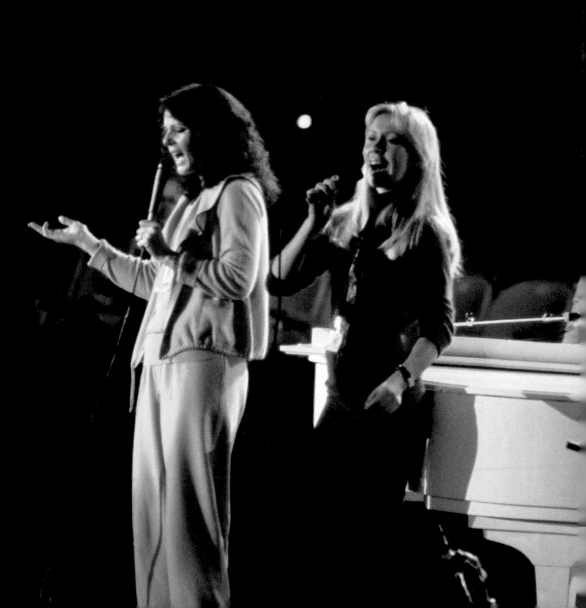

entertainment

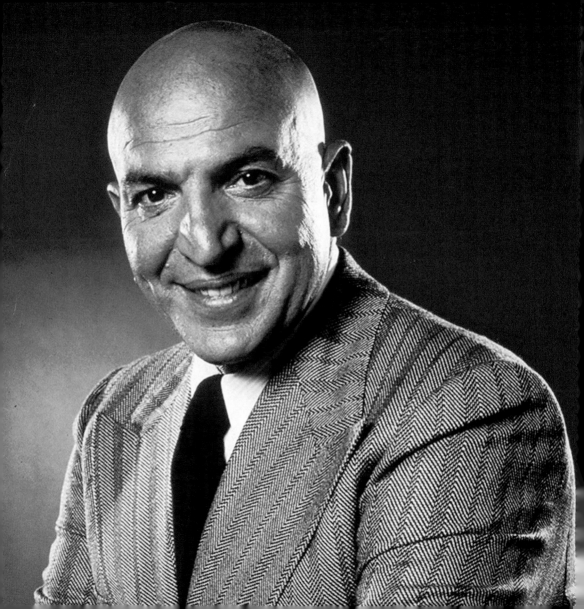

Kojak
Kojak
Kojak

The successful US thriller series with Telly Savalas as the title character, Police Inspector Kojak, was aired 118 times from 1973 until 1978. The trademark of the bald inspector with Greek roots is his lollipop that had to be there in every episode. Kojak's pleasant way and his cool dictums made the series very successful with the audience and earned it two Emmy Awards and two Golden Globes.

Série à succès mettant en scène l'acteur Telly Savalas dans le rôle d'un Lieutenant de police, Kojak fut diffusée à 118 reprises entre 1973 et 1978. Tout le monde a en mémoire l'inspecteur d'origine grecque et sa fameuse sucette, qui devait apparaître comme un leitmotiv dans chaque épisode. Le style simple de Kojak et ses drôles de dictons ont rendu le feuilleton très populaire auprès du public. Il fut en outre récompensé par deux Emmy Awards et deux Golden Globes.

Van de succesvolle Amerikaanse politiethriller met Telly Savalas in de titelrol van politie-inspecteur Kojak werden van 1973 tot 1978 118 afleveringen ingeblikt. Het handelsmerk van de kale inspecteur met Griekse roots was zijn lolly die in elke aflevering moest terugkomen. Kojak's komische manier van doen en zijn coole uitspraken maakten de serie bijzonder populair bij het grote publiek en leverden haar twee Emmy Awards en twee Golden Globes.

Playmobil

Playmobil

Playmobil

The origins of one of the most successful toy series in the world came from necessity from which the German company Geobra made a virtue in the years of the oil crisis. The company decided to switch from bigger plastic articles to smaller toy figurines due to the rising oil prices and thus rising plastic prices. The small plastic figurines were introduced on the Nuremberg Toy Show and Trade Fair in 1974 and quickly conquered children's rooms. 100 million new figures join yearly since then.

Le choc pétrolier est à l'origine de la figurine pour enfants la plus célèbre au monde, inventée par la société allemande Geobra. C'est en effet en remplaçant ses gros articles en plastique par de plus petites figurines que l'entreprise décida de faire face à l'augmentation des prix du plastique issue de la hausse des prix du pétrole. Les Playmobil furent ainsi fabriqués et présentés au Salon International du Jouet de Nuremberg en 1974, et envahirent bientôt les chambres des enfants. Depuis, Geobra produit 100 millions de nouvelles figurines chaque année.

's Werelds meest succesvolle speelgoedserie ooit werd geboren uit noodzaak, toen de Duitse firma Geobra tijdens de oliecrisis van de nood een deugd maakte. Omwille van de stijgende olieprijzen en bijgevolg de hogere kunststofprijzen besloot de firma toen immers om van grotere plastic artikelen over te schakelen naar kleinere speelgoedfiguurtjes. De kleine kunststoffiguurtjes werden voor het eerst voorgesteld op de Speelgoed- en Handelsbeurs van Nürnberg van 1974 en veroverden al snel de wereld en vooral de kinderkamers. Sindsdien krijgen ze elk jaar het gezelschap van 100 miljoen nieuwe figuurtjes.

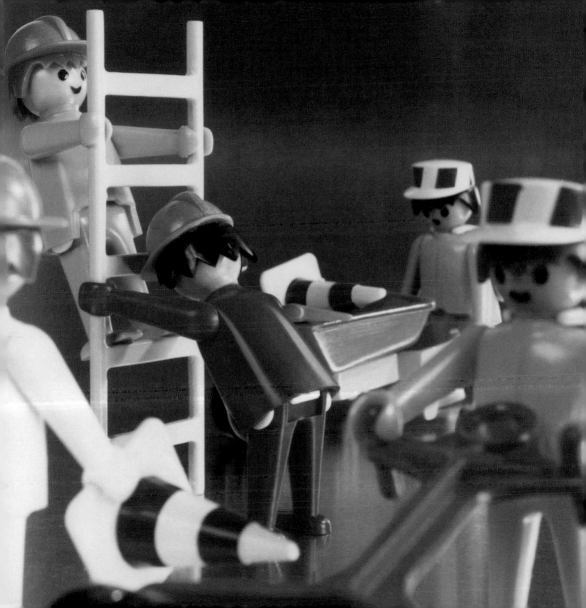

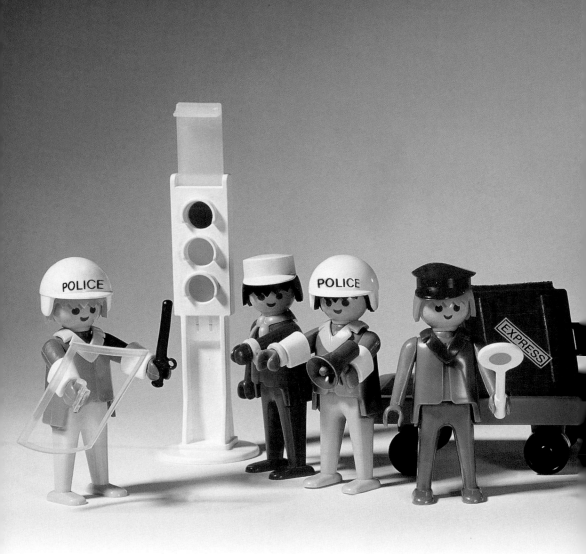

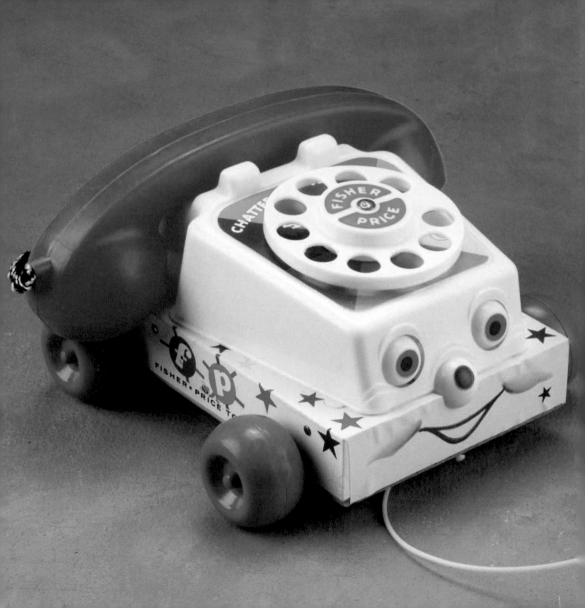

Chatter Telephone®
Le Chatter Telephone®
Chatter telefoon®

The dragable Chatter Telephone with different game functions for infants between 1 and 3 years was introduced to the market in 1962 by Fisher Price, Inc. It was the best-selling Fisher Price product in the '70s. When the rotary dial was replaced with buttons on real telephones, the Chatter Telephone was adjusted accordingly. This triggered massive protests from the customers and Fisher Price went back to the original version still available at retail today.

Le Chatter Telephone, doté de différentes fonctions ludiques pour les enfants de un à trois ans, fut lancé par Fisher Price en 1962. Meilleure vente de la marque au cours des années 70, ce jouet suivit l'évolution des temps et fut équipé de touches lorsque le cadran rotatif disparut des vrais téléphones. Partant d'une bonne intention, cette décision suscita de nombreuses plaintes des clients, qui incitèrent l'enseigne à revenir à la version originale. Le Chatter Telephone est quivan l'uul encore disponible à la vente.

De versleepbare Chatter telefoon met verschillende spelfuncties voor kleuters van 1 tot 3 jaar werd in 1962 op de markt gebracht door Fisher Price en werd in de jaren '70 het bestverkopende Fisher Price product. Toen bij echte telefoons de draaischijf werd vervangen door toetsen, werd ook de Chatter telefoon aangepast. Dit leidde tot massaal protest van klanten, waarna Fisher Price terugkeerde naar de originele versie zoals die tot op vandaag nog altijd wordt verkocht.

The Muppets
Les Muppets
De Muppets

The Muppet Show by Jim Henson and Frank Oz that started in 1976 was one of the most creative television series. The comedy series with a plethora of ideas was moderated by Kermit the Frog as the master of ceremonies. Each episode contained multiple individual shows that often parodied real television content, for example "Swine Trek" with the cooperation of glamorous Miss Piggy. A human guest star was invited to each episode—several famous stars, from Twiggy to Diana Ross, followed the invitations with great pleasure.

Débutant en 1976, *Le Muppet Show* de Jim Henson et Frank Hoz fut l'un des programmes télévisés les plus créatifs de son temps. Animé par Kermit la grenouille, chaque épisode de cette série comique foisonnante d'idées comprenait plusieurs prestations individuelles parodiant souvent des événements réels de la télévision. On se souvient ainsi de l'hilarant *Swine Trek* mené avec la séduisante Miss Piggy. Chaque émission faisait la part belle à un invité, et les célébrités de l'époque s'y succédaient, telles Twiggy ou Diana Ross.

"The Muppet Show" van Jim Henson en Frank Oz, die in 1976 voor het eerst werd uitgezonden, was een van de meest creatieve televisieseries ooit. De hyperinventieve komische reeks werd gemodereerd door ceremoniemeester Kermit de Kikker. Elke aflevering telde meerdere individuele showitems, vaak parodieën op bestaande televisieprogramma's, zoals "Swine Trek" met de medewerking van de glamourvolle Miss Piggy. In elke aflevering zat ook een menselijke gast – beroemde sterren van Twiggy tot Diana Ross gingen immers met veel plezier in op de uitnodiging.

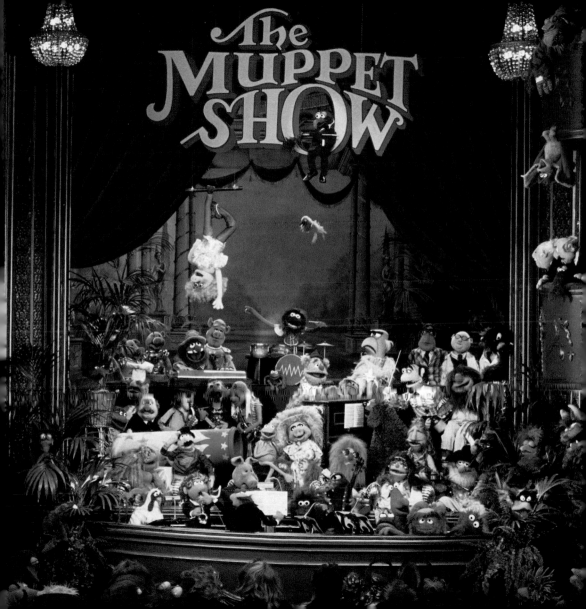

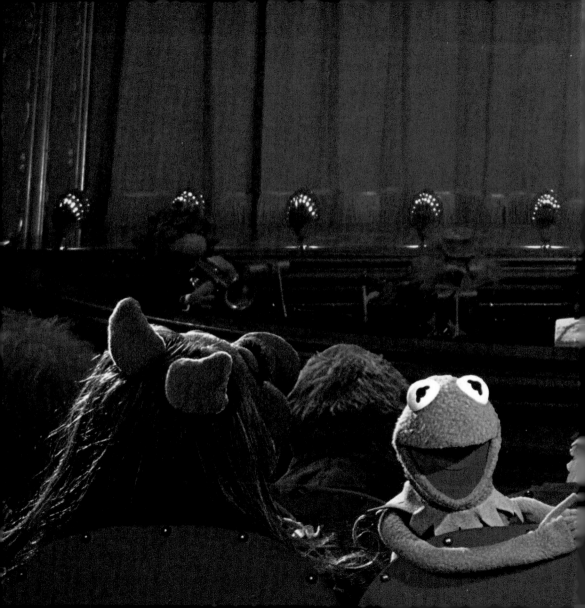

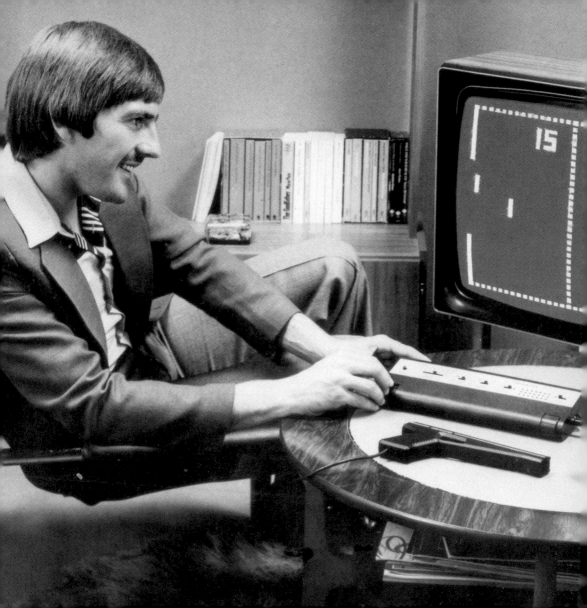

Atari's Pong
Pong d'Atari
Atari's Pong

The forefather of all video games Pong, published by Atari in 1972, initially became known in amusement arcades. The run on the game was so big that Atari designed large blue and yellow Pong gaming machines and sold 8,500 of those in one year. The incredible success of the game (the "Pong Doubles" version was available since 1973 for four players) quickly animated countless manufacturers to design Pong copies that soon flooded the market.

Mis sur le marché par Atari en 1972, Pong est l'ancêtre de tous les jeux vidéo. D'abord connu comme une borne d'arcade, il bénéficia d'un tel succès qu'Atari conçut de grandes machines de jeu de couleurs bleu et jaune qui se vendirent à 8 500 exemplaires en un an. Une version "Pong double", pour quatre joueurs, fut même lancée en 1973. La popularité impressionnante de ce jeu encouragea rapidement de nombreux fabricants à inonder le marché de copies.

De voorvader van alle video-spelletjes, Pong, uitgegeven door Atari in 1972, raakte aanvankelijk bekend van in de speelhallen. De jacht op het spel was zo groot dat Atari grote blauwgele Pong spelmachines ging ontwerpen en er op één jaar tijd 8.500 van verkocht. Het ongeloof-lijke succes van het spel (de "Pong Doubles" versie was beschikbaar vanaf 1973 voor vier spelers) inspireerde talloze fabrikanten tot het ontwerpen van Pong kopij… die al snel de markt overspoelden.

A Clockwork Orange
Orange mécanique
A Clockwork Orange

The cynic societal satire filmed by Stanley Kubrick was released in 1971 and created a strong polarity with the audience due to the brutal scenes of violence. Malcolm McDowell played fifteen year old Alex. When his gang betrays him, he ends up in a state brain-washing program and experiences the revenge of all his victims after his rehabilitation and release. The movie became a cult classic, thanks to a plethora of socio-critical topics that were ludicrously and meticulously implemented by Kubrick.

Satire de la société britannique réalisée par Stanley Kubrick en 1971, *Orange mécanique* a suscité par sa violence de vives protestations. Malcolm McDowell y interprète le rôle d'Alex. Finalement trahi par son gang, l'adolescent endure un lavage de cerveau orchestré par le gouvernement et subit la revanche de toutes ses victimes après sa réhabilitation. Critiquant de manière inhabituelle et habile la société, *Orange mécanique* a très vite gagné ses galons de film culte.

Deze cynische maatschappij-satire geregisseerd door Stanley Kubrick werd uitgebracht in 1971 en zorgde door de brute geweldscènes voor heel wat controverse bij het publiek. Malcolm McDowell speelde de vijftien jaar jonge Alex. Wanneer zijn bende hem verraadt, belandt hij in een hersenspoelingprogramma van de overheid en krijgt hij na zijn rehabilitatie en vrijlating te maken met de wraak van al zijn slachtoffers. De film werd een echte cultklassieker, vooral door de overvloed aan maatschappijkritische onderwerpen die door Kubrick op even komische als nauwkeurige wijze werden aangesneden.

STANLEY KUBR

CLOCKWOR ORANGE

A Stanley Kubrick Production "A CLOCKWORK ORANGE" Starring Malcolm McDowell
Patrick Magee · Adrienne Corri and Miriam Karlin · Screenplay by Stanley Kubrick
Based on the novel by Anthony Burgess · Produced and Directed by Stanley Kubrick

Executive Producers Max L. Raab and Si Litvinoff · From Warner Bros. Ⓦ A Warner Communications Company
Released by Columbia-Warner Distributors Ltd · Original Soundtrack recording on Warner Bros. K 9592

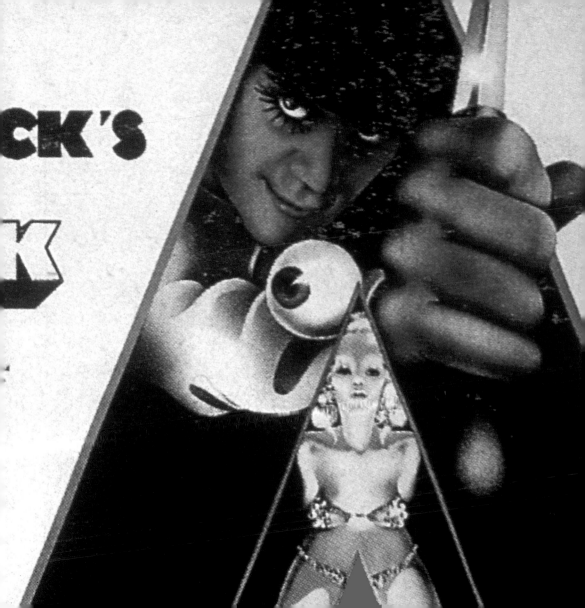

Jaws (The Great White)

Les Dents de la mer

Jaws (The Great White)

The US American movie filmed by Steven Spielberg shows how the murderous attacks of a great white shark bring shiver and fear to the visitors of a beach; it was released in cinemas in 1975 and is considered a classic in horror and action films nowadays. The production of the film proved to be very demanding and was partially filmed with real sharks, partially with a model constructed by a Disney trick expert; this model is used less in the film than originally planned due to technical problems during the shooting.

Considéré de nos jours comme un grand classique d'horreur et d'action, *Les Dents de la mer* fut réalisé par Steven Spielberg en 1975. Considéré comme un "film de monstres", il raconte la terreur vécue par les touristes d'une station balnéaire en proie à la férocité d'un grand requin blanc. Partiellement réalisé avec de vrais requins, le tournage fut particulièrement éprouvant. Le faux requin conçut par les studios Disney pour les besoins de scènes spécifiques fut finalement moins utilisé que prévu, en raison de problèmes techniques.

Deze Amerikaanse film van Steven Spielberg toont hoe de moorddadige aanvallen van een grote witte haai paniek en angst veroorzaken onder de strandbezoekers; de film verscheen in de bioscoopzalen in 1975 en wordt vandaag beschouwd als een klassieker onder de horror- en actie-films. De productie van de film was, om het zacht uit te drukken, een hele uitdaging en werd deels gefilmd met echte haaien en deels met een model gemaakt door een "special effects" expert van Disney. Dit model werd bij het draaien van de film omwille van technische problemen echter minder vaak gebruikt dan oorspronkelijk gepland.

Saturday Night Fever
La Fièvre du samedi soir
Saturday Night Fever

The 1977 dance movie with John Travolta in the title role triggered world-wide "disco fever" and became a legend in movie culture. It tells the story of the insignificant worker Tony Marinero, whose only happiness comes from frequenting the local disco on Saturday nights where he is the undisputed king of the dance floor in his white suit and bell-bottomed pants. The film gave Travolta his big break in Hollywood and made him the idol of an entire ge-neration. The soundtrack by the Bee Gees is one of the most sold LP's of all time.

Après sa sortie au cinéma en 1977, *La Fièvre du samedi soir* déclencha la "fièvre du disco" à travers le monde, sur les pas de John Travolta. Très vite devenu culte, ce film raconte l'histoire de Tony Marinero, un anonyme qui cultive une passion pour le disco, qu'il danse chaque samedi soir en discothèque. Là, avec sa chemise blanche et son pantalon pattes d'eph', il est le roi de la nuit. Grâce à ce film, Travolta se fit une place à Hollywood et devint l'idole de toute une génération. La bande origina-le de *La Fièvre du samedi soir*, composée de chansons des *Bee Gees*, fut l'un des 33 tours les plus vendus de l'histoire.

Deze dansfilm uit 1977 met John Travolta in de hoofdrol deed wereldwijd de "disco-koorts" oplaaien en werd een legende binnen de filmcultuur. De film vertelt het verhaal van de onbeduidende arbeider Tony Marinero, die zijn enige geluk haalt uit het bezoeken van de lokale discotheek op zaterdagavond, waar hij in een wit pak met wijd uitlopende broekspijpen de onbetwiste koning is van de dansvloer. De film betekende de grote doorbraak van Tra-volta in Hollywood en maakte van hem het idool van een hele generatie. De soundtrack van de Bee Gees is een van de meest verkochte LP's aller tijden.

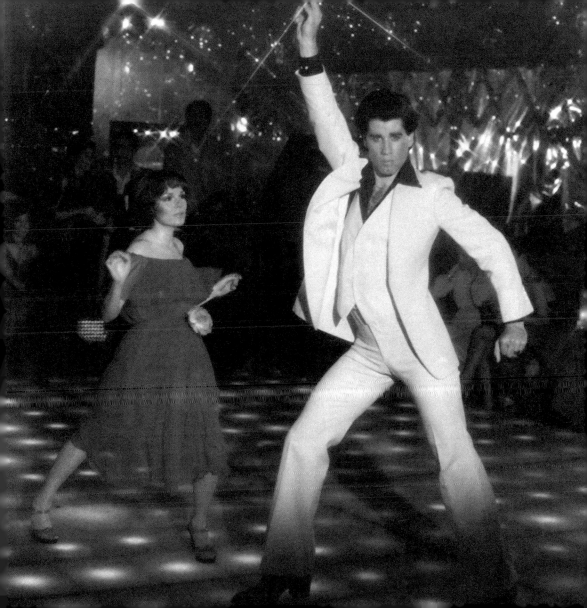

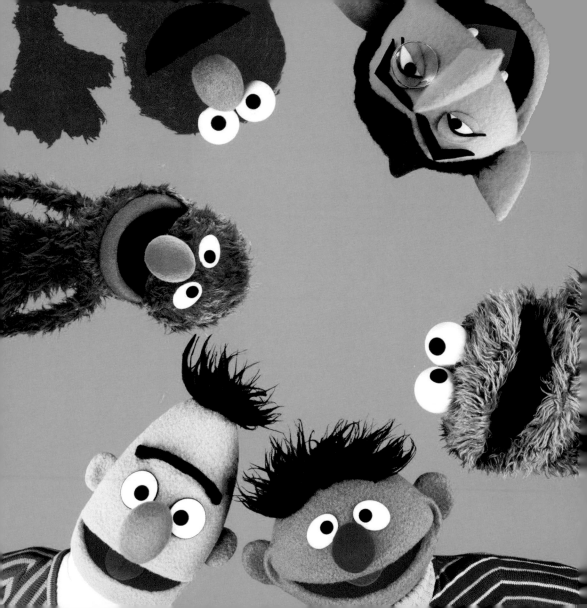

Sesame Street
1, rue Sésame
Sesamstraat

Ernie and Bert, Big Bird, and the Cookie Monster: who does not know these stars from Sesame Street, produced by the nonprofit educational organization Sesame Workshop? The first episode was shown on American television in 1969 as a modern teaching and entertainment series for pre-school children. Since then, Sesame Street informs about things in everyday life suitably, clearly, educationally and entertainingly in short animated episodes and cartoons, with talking puppet figures and real film scenes.

Qui ne connaît pas Ernest, Bart, l'oiseau géant et Macaron, les marionnettes vedettes du "1, rue Sésame" ? Diffusé pour la première fois à la télévision américaine en 1969, cette émission est le fruit de l'organisation éducative à but non lucratif Sesame Workshop. Depuis sa création, elle conforte son statut d'émission pédagogique, claire et accessible, destinée aux enfants en bas âge. Tout en restant moderne et divertissante, "1, rue Sésame" évoque la vie de tous les jours dans de courts épisodes comprenant des dessins animés et des extraits de film.

Ernie en Bert, Pino en Koekiemonster: wie kent deze sterren uit Sesamstraat, een productie van de onderwijsvereniging zonder winstoogmerk Sesame Workshop, nu niet? De eerste serie werd in 1969 op de Amerikaanse televisie uitgezonden als een modern educatie- en amusementsprogramma voor peuters. Sindsdien informeert Sesamstraat over dingen uit het dagelijks leven: op een geschikte, duidelijke, educatieve en amusante manier met korte natuurkunde verhaaltjes en tekenfilmpjes, met pratende poppen en echte filmscènes.

The Exorcist
L'Exorciste
The Exorcist

Millions of moviegoers experienced the exorcism of possessed Regan on the screen. Director William Friedkin generated effects with simple resources that sent a shiver even through hard-boiled horror fans. The movie classic was shown in the cinema for the first time in 1973 and received two Oscars one year later. Particularly the portrayal of possessed Regan by then 13 years old Linda Blair attracted celebratory reviews, though Linda Blair was replaced by a double in the hardcore scenes to protect the minor actress.

Des millions de cinéphiles ont pu voir à l'écran l'exorcisme de Regan, une jeune adolescente possédée par un démon, dans le film de William Friedkin. Avec très peu de moyens, ce dernier est parvenu à réaliser des effets spéciaux époustouflants, qui apportèrent à son récit une véritable atmosphère de terreur. Sorti aux États-Unis en 1973, *L'Exorciste* fut par la suite récompensé par deux Oscars. Lors du tournage, la jeune Linda Blair n'était âgée que de treize ans. La production engagea donc une doublure pour jouer les scènes les plus pénibles.

Miljoenen filmliefhebbers volgden de duiveluitdrijving bij de bezeten Regan op het witte doek. Regisseur William Friedkin creëerde met eenvoudige middelen speciale effecten die zelfs geharde horrorfans de stuipen op het lijf joegen. Deze filmklassieker werd in 1973 voor het eerst in de bioscoop getoond en ontving een jaar later twee Oscars. Vooral de portrettering van de door de duivel bezeten Regan door de toen 13-jarige Linda Blair kreeg bijzonder lovende kritieken, ook al werd Linda Blair in de meest dramatische scènes vervangen door een dubbelgangster om de minderjarige actrice te beschermen.

ABBA
ABBA
ABBA

The Swedish pop group consisting of the two couples Agnetha Fältskog with Björn Ulvaeus and Anni-Frid Lyngstad with Benny Andersson had their international breakthrough with the title "Waterloo" in 1974 at the Eurovision Song Contest. Other hits followed that quickly helped the group with their preference for trendy fantasy costumes into international success. The group split up after roughly ten years. They were and still are one of the most successful music groups with more than 370 million sold records.

Agnetha Fältskog, Björn Ulvaeus, Anni-Frid Lyngstad et Benny Andersson forment le groupe pop *ABBA*. Après une percée fulgurante en 1974 grâce au titre *Waterloo*, présenté lors du concours de l'Eurovision, les quatre Suédois enchaînèrent les hits et gagnèrent rapidement une renommé internationale. Malgré une séparation après dix ans de collaboration, le groupe diffusa largement son goût pour les costumes fantaisistes et écoula plus de 370 millions de disques dans le monde entier. *ABBA* demeure aujourd'hui l'une des formations musicales les plus célèbres de la musique pop.

De Zweedse popgroep gevormd door de twee koppels Agnetha Fältskog met Björn Ulvaeus en Anni-Frid Lyngstad met Benny Andersson kende tijdens het Eurovisiesongfestival van 1974 haar internationale doorbraak met de song *Waterloo*. Andere hits volgden en zo werd de groep met haar voorkeur voor trendy, fantasierijke pakjes al snel een internationaal megasucces. Na ongeveer tien jaar ging de groep uit elkaar. Met meer dan 370 miljoen verkochte platen waren en zijn ze nog altijd een van de meest succesvolle muziekbands ooit.

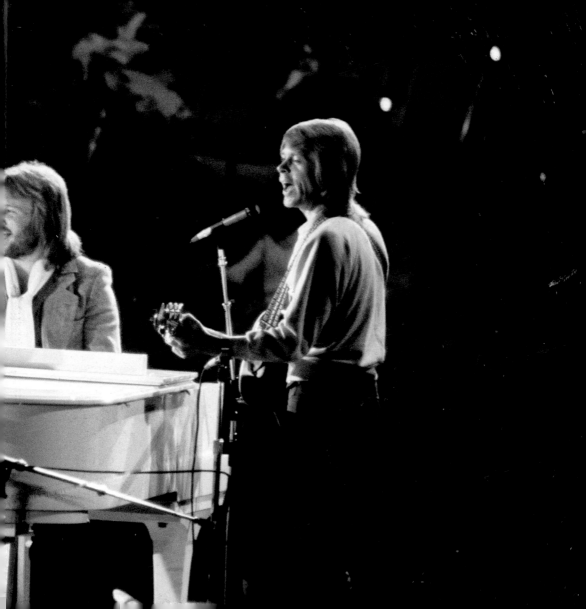

photo credits:

© &tradition (www.andtradition.com) / Verner Panton / Topan VP6: page 139
© A.S. CRÉATION TAPETEN AG (www.as-creation.de): pages 118/119, 130/131
© adidas AG: page 77
© AFP / Getty Images: page 42
© Alfa Romeo: pages 96/97, 113, 114/115
© Artemide GmbH: pages 124, 126/127
© Artifort: page 123
© ASSOCIATED PRESS: pages 14, 17, 18, 21, 22/23, 30, 33,34/35, 41, 46, 83, 87, 92, 99, 144/145, 146, 167, 172, 174/175
© BMW AG: page 116
© Citroën Communication: pages 100, 102/103
© Deutsches Technik Museum Berlin: page 57
© Die Henkel AG & Co. KGaA: page 58
© Fisher-Price, Inc., Easr Aurora, New York 14052: page 152
© Geobra Brandstätter GmbH & Co.KG: pages 149, 150/151
© Getty Images: pages 24, 44/45, 49, 68, 70/71, 75, 88, 91, 161, 162/163, 164, 171
© Greenpeace/ Campbell Plowden: pages 12/13, 28/29
© Greenpeace/Weyler: page 27
© Groupe SEB Deutschland GmbH / Krups GmbH: page 91
© IKEA: page 140
© Land Rover: pages 108, 110/111
© Maclaren Europe Limited: pages 62, 64, 65
© Mathmos® (www.mathmos.com): page 143
© NY Daily News / Getty Images: page 84
© Osho International: pages 36, 37/38
© POGGENPOHL: page 132
© Samsonite: page 67
© Seiko Watch Corporation: page 80
© 2009 Sesame Workshop: page 168
© Société BIC: page 53
© Southwest Airlines, Co.: pages 6, 72
© SSPL / Getty Images: page 158
© Swedish Clog Cabin, www.tessaclogs.com: page 95
© Tapetenfabrik Gebr. Rasch GmbH, Bramsche; Foto: Studio Die Wohnform, Hamburg: pages 10, 129
© Tecnica: page 79
© The Muppets Studio, LLC: pages 155, 156/157
© Time & Life Pictures/Getty Images: page 54
© Verpan (www.verpan.dk) / Verner Panton / Spiral Lamp, Wire Tabel: page 136
© Vitra (www.vitra.com) / Design Dorothee Becker / Uten.Silo, 1969: page 135
© Vitra (www.vitra.com) / Verner Panton / Amoebe: page 136
© Volkswagen Aktiengesellschaft: pages 9, 105, 106/107
© YSL Beaute: page 50
© Zanotta S.P.A.: page 120

Cover: © A.S. CRÉATION TAPETEN AG (www.as-creation.de)